透明水彩
打造魅力
動漫角色

著／夏目檸檬

協作／優子鈴／芦屋真木

瑞昇文化

Contents

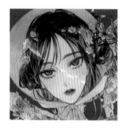

第 1 章　水彩畫的畫法
掌握角色上色

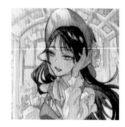

第 2 章　水彩畫的畫法
掌握光的表現

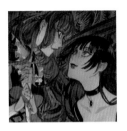

第 3 章　水彩畫的畫法
　　　　掌握配色

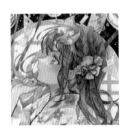

第 4 章　特別邀請繪製插畫

特別邀請繪製插畫　優子鈴「涼風」

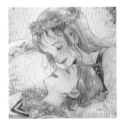

特別邀請繪製插畫　芦屋真木「光之園」

第 5 章　專訪

◆ 前言

這次非常感謝各位拿起《透明水彩打造魅力動漫角色》。

本書針對透明水彩，從繪畫用具的挑選方式到基本的技法，連畫圖時的顏色選擇、線條畫與著色，都能透過製作過程學習。創作者分別活用滲色、筆觸與混色方式等水彩的特徵，製作角色插畫。每位創作者都有特別努力的重點和注重之處，希望大家也能細細品味這個部分。

最近的角色插畫以數位方式製作成為主流，不過傳統繪畫用具具有傳統手繪才能產生的立體感與不能失敗的緊張感。掌握水乾掉的時機，或是藉由動筆方式思考滲色與混色程度的改變等，雖然有很多需要思考的事，不過就算一開始無法預測，也會逐漸習慣，變得能自由自在地運用自如，因此總之就多畫吧！

努力就會有成果，這一幅畫將帶有溫度。希望本書中至少能有一個值得大家參考的地方。

藉由本書學習基礎，並且創作出 1 幅只有你才能創造出的美妙圖畫吧！

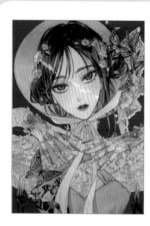

夏目檸檬

專門學校畢業後，進入遊戲公司成為插畫家。
之後成為自由插畫家展開活動。
在《SS》描繪封面、連載繪畫材料製作，2019 年發售初畫集《檸香：夏目檸檬初畫集》合作企劃好賓 夏目檸檬聯名 12 色透明水彩顏料組等。
從事小說封面、遊戲角色設計與個體插畫等，不分傳統手繪、數位繪圖展開活動。

X	@remon101121
pixiv	https://www.pixiv.net/users/4399597
HP	https://remon101121.wixsite.com/mysite

●關於下載線條畫

可以下載本書介紹的插畫的線條畫用於練習。在適合自己的用紙上描摹使用吧（描摹的方法參照本書第 16 頁）。

https://book.mynavi.jp/supportsite/detail/9784839979867_tokuten.html

·使用線條畫時的注意事項

使用本書提供的線條畫練習，在網路上公開完成的作品之時，一定要一起標明畫線條畫的創作者的名字。

不寫出創作者的名字，將線條畫宛如自己創作般向第三者公開，是侵害創作者權利的行為，而且被嚴格禁止。

另外，線條畫是只有購買本書的讀者才能使用的購買者特典。
關於線條畫的著作權屬於各創作者。因此，禁止相當於轉讓、發布、販售線條畫檔案的行為，以及侵害著作權的行為。

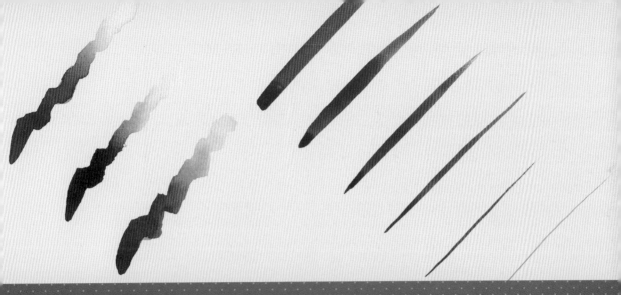

序章

畫水彩畫的
基礎

為了描繪水彩畫，要先確認用具、畫法與基礎。除了顏料，還有紙、筆、配置、把紙弄濕等，做好各種事前準備，就能順暢地畫水彩畫。藉由了解線條畫的畫法、混色的基本與修正方法等，第1章以後的製作過程也會變得更加簡單明瞭。

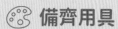 **備齊用具**

首先準備用具。避免開始畫圖後才慌忙跑去買用具，事先檢查一遍有缺什麼，再開始畫會比較好。各個用具的詳細使用方法之後再敘述。

色鉛筆
畫線條畫時使用。用於遠方的主題或想呈現柔和的印象時。

吹風機
想要快點讓顏料乾掉時。注意太接近顏料會濺起。

板刷
把紙弄濕（在 P.15 後述）時用於讓紙張含有水分。

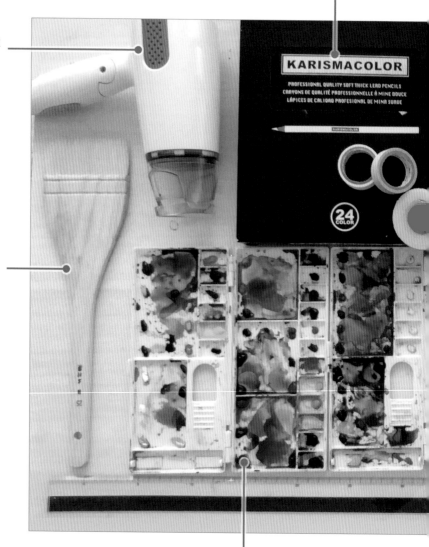

顏料／調色盤
事先將顏料擠在調色盤上。設置方法等後面會敘述。

筆洗

也叫做洗筆盒。用來洗顏料。
分成最初洗的地方和第 2 次洗
的地方來使用。

衛生紙

主要是在把紙弄濕時去除氣
泡，或是擦掉多餘的水分，此
外也用於修正等。具有各種用
途。

水彩畫布面板

在此使用木製面板把紙弄濕。如
果要裱框，就挑選比謄清尺寸大
一圈的面板。相反地直接以面板
完成時，就挑選和謄清尺寸剛剛
好的面板。

**釘書機／剪刀
美工刀／尺／防水膠帶**

皆用於把紙弄濕時。

遮蓋液

著色時，用於不讓顏料沾
上特定位置時（在 P.14 後
述）。

筆／水彩筆

有各種類型與種類。詳細內容
之後再解說。

在上一頁介紹的筆的細節。大致分成畫線條畫、描摹或細緻圖案等的筆,和著色用的水彩筆。在此為了讓大家也了解具體的線條粗細,刊出照片提供參考。

平頭筆

用於塗大範圍時。由於可以均勻地上色,所以用在塗滿(用一種顏色填滿大面積)等。

圓頭筆

基本上是用圓頭筆著色。配合圖畫與人物的尺寸變更筆的號數使用。

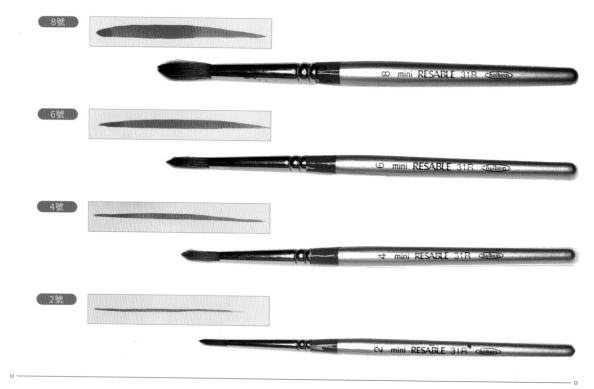

袖珍筆

以睫毛、眼睛和頭髮等臉部周圍為主,用於想要細膩地描寫時。這是穗徑1毫米的類型,還有更小的種類。

✏️ 筆

COPIC Multiliner 0.3mm

筆者基本上用 0.3 畫大部分的圖。因為是耐水性墨水，所以乾了不會滲色。

COPIC Multiliner 0.5mm

如最粗的輪廓或凹入部分等，用於想讓線條粗一點時。

鉛筆

用於描摹時或草稿等時候。如果是色鉛筆，也會用在描繪線條畫部分時。

SigNo 白筆

加了白色墨水的筆。用在眼睛和嘴脣的高光等重點。

選紙

使用水彩用的專用紙張。在價格、尺寸與裝訂方式等有各種類型，強度、吸水力和顏料的生色等各有不同。除了以下的紙張，不妨在繪畫用具店多看看。

Arches 極細

筆者經常進行細緻的描寫，所以使用極細的紙。因為是棉紙，所以能充分吸收顏料，容易成形，會慢慢地乾掉，因此容易重疊上色或是做漸層。由於表面也很結實，即使進行遮蓋或使用橡皮擦也不易損傷，這點是最大的特色。因為經常用水，多次重疊上色描繪，所以我平常主要使用這種紙。

瓦特夫（Waterford）

因為是紙漿混合紙，所以顏料不易成形，不過生色十分鮮豔。價格也很實惠，是初學者也容易使用的紙。而且乾得比較快。但是過度重疊上色時，下面的顏料會變得容易剝落。

White WatSon

因為是棉紙，所以能充分吸收顏料。表面也很結實，容易用於遮蓋或刮畫等水彩技法，是平衡度很好的繪畫用具。這種紙也會慢慢地乾掉，顏料容易成形，因此容易重疊上色。可以做出漂亮的漸層。

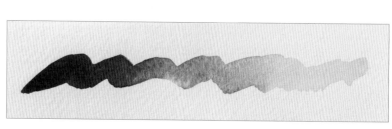

挑選顏料的方式

著色用的顏料也有許多種類。從所謂的管狀透明水彩到水彩墨水、不透明的水粉顏料等。這次使用一般的水彩顏料。

好賓（HOLBEIN）透明水彩顏料

筆者主要使用的，透明感和生色很棒的顏料。因為色數齊全，所以不用混合細微的顏色就能表現。

日下部 KUSAKABE ARTISTS' WATER COLOURS

日本廠商生產的顏料，價格也很實惠，擁有好賓沒有的顏色，而且全都附有日語名稱。由於耐光性高，即使拿來裝飾也不易褪色。

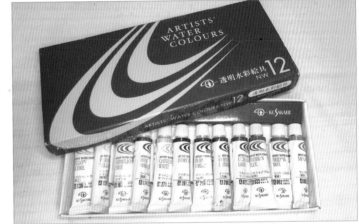

Winsor & Newton Professional Watercolours

英國王室御用的最高級水彩顏料。專家也經常使用。生色佳，耐久性也高，並且透明度非常高。

 調色盤

先把顏料擠在調色盤上。因為按照不同區劃分，所以分別整理成同色系吧！在此準備多個調色盤，分別擠出暖色系和冷色系的顏料。

❧ 看看使用中的調色盤

下圖是實際使用的調色盤。

調色盤的材質有塑膠、不鏽鋼、鋁、紙等各種種類。在此使用塑膠製調色盤。

為了讓顏色簡單明瞭，畫面左邊是冷色系、右邊是暖色系，分別擠出顏色。調色盤上的顏色要注意色循環，鄰接的顏色要配置成可以形成漸層。

調色盤基本上分成擠顏料用的小盤子、和調色（混色）用的大盤子。顏色以大盤子為中心，整理成接近的顏色。由於在調色盤會一口氣使用多種顏色，所以在大盤子也要擠出顏色，在正中間部分混色。

黃綠色系　　　綠色系　　　　　　　灰色系　　　　褐色系

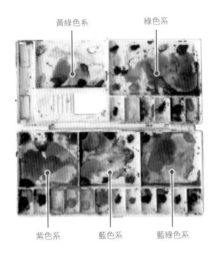 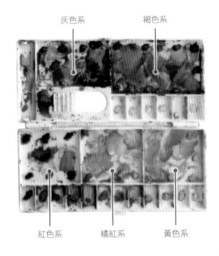

紫色系　　藍色系　　藍綠色系　　　　紅色系　　橘紅系　　黃色系

❧ 調色盤的構成與草圖

我在調色盤上使用的顏色都是固定的，因此為了補上顏色，我會藉由草圖記錄哪邊有哪些顏色。即使作品完成，調色盤也不會重設，我會擦掉大盤子的部分等，然後繼續使用。

濃淡與色循環不會整理得太嚴密，以大盤子為中心大致藉由色彩的明暗與近似色整理，在混色時便容易呈現想要調出的顏色。

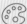 ## 配置

從水彩畫使用的用具之中，分成上色、把紙弄濕的步驟解說配置。充分準備，配置好用具，順暢地畫水彩畫吧！

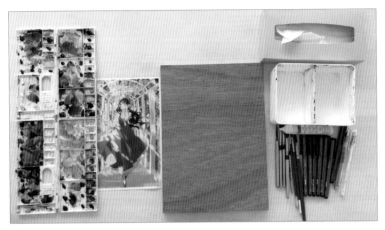

📎 上色的配置

在上色前，準備調色盤、草圖插畫、水彩畫布面板、衛生紙、筆洗、各種筆類。擠出容易使用的顏色的調色盤，和上色時參照用的數位製作的草圖插畫放在手邊。衛生紙之後會敘述，不過基本上是用於用筆沾了太多水時的調整（在 P.17 後述），或是鋪在下面不讓手摸到畫、提白等各種用途。

📎 把紙弄濕的配置

基本的上色組合備齊後，也準備把紙弄濕的配置。準備上面也有的水彩畫布面板、洗筆盒、大板刷、水彩紙、防水膠帶等。實際的弄濕方式將在 P.15 解說。防水膠帶使用 MUSE 水膠帶黑色。

何謂把紙弄濕？

所謂把紙弄濕，是用防水膠帶等把噴了水的紙固定在面板上讓它乾燥，這是預防水彩著色時紙張歪扭，或是形成皺褶的事前準備。

本書的第 1 章～第 3 章，也是畫了線條畫之後把紙弄濕製作而成。

作品完成後可以保存每個面板，也可以揭下裱框。揭下時使用美工刀，沿著用膠帶固定的地方切下。此外揭下後如果膠帶部分留在面板上，用水沾濕浸泡後就能揭下。假如要裱框，就挑選比謄清尺寸大一圈的面板，相反地直接以面板完成時，就挑選和謄清尺寸剛剛好的面板。

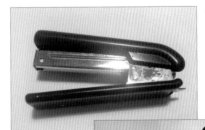

◀釘書機

▶也可以用釘書機代替防水膠帶

 ## 遮蓋液的用法

在此說明遮蓋液的用法。所謂遮蓋是指用顏料覆蓋特定區塊，之後可以揭下來，這個部分就會維持原本的顏色。雖然也有畫到一半再塗的，不過基本上是上色前先塗，因此先來看用法吧！

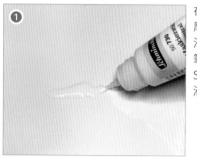

在紙調色盤或厚紙等滴遮蓋液。在此使用筆不易損傷的 Schmincke 遮蓋液。

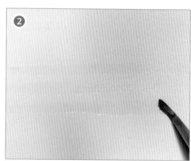

遮蓋液直接用筆溶掉也會溶於水，就算畫線也沒問題。
等它乾掉。

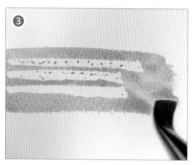

遮蓋液乾掉後試著從上面塗上顏料。用哪種顏色都可以。

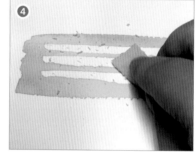

顏料乾掉後用專用的橡膠清潔劑刮掉遮蓋液。用橡皮擦或指頭也能代替橡膠清潔劑揭下來。

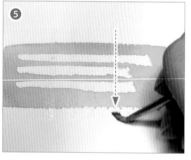

Schmincke 遮蓋液也能置於顏料上方。

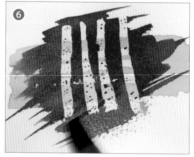

乾掉後從上面再放置顏料。

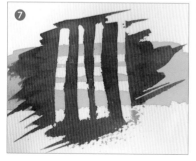

也能像這樣留下下面的顏色，從上面重疊著色。

POINT

Schmincke 遮蓋液用水溶掉後，也能以顏料般的使用感覺上色。使用原液會有黏度，乾燥時容易揭下。反之用水溶掉後容易擴展，因此細微之處的留白會變得容易。但是，水若是太多就會變得不易揭下，因此須注意。

把紙弄濕

所謂把紙弄濕，是將飽含水分的紙固定在面板上，藉由讓它乾燥，防止著色時紙因為水分歪扭的手法。訣竅是讓紙充分含有水分後再進行。那麼，在此按照步驟來說明。

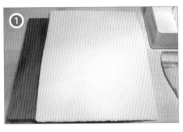

水彩紙裁成比木頭面板大一圈。折彎後能稍微覆蓋面板側面的尺寸。稍微大一點也沒關係。

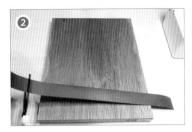

防水膠帶剪成比面板略長一些。

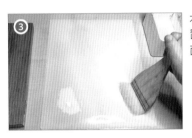

水彩紙翻過來放置，使用板刷在整面塗水。

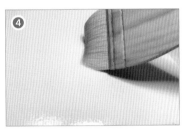

這時使用大量的水，直到紙不再吸水為止。

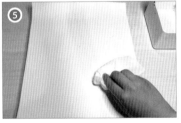

把紙翻到正面，貼在面板的中央。這時用衛生紙從上面擠出多餘的空氣，讓它緊貼。

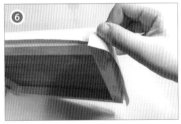

配合面板將水彩紙的四角折彎。

貼上防水膠帶固定。膠帶稍微折到後面，留下下方貼上。

緊緊地貼上防水膠帶。

將防水膠帶突出的部分折彎。

紙乾掉便完成！可以直接開始畫水彩畫了。

🎨 描摹的方法

在此介紹根據草圖的描摹方式。只要描摹就能比較簡單地複製原本的圖,不過描摹別人的圖畫或照片可能會侵害權利。請自己準備草圖或照片吧!

❶ 素材

首先準備用來描摹的素材。在本書所有的插畫家都是用數位方式製作草圖,所以將會介紹利用複寫紙的簡單描摹方法。

※ 如果擁有描圖台,也能直接將線條畫描繪在水彩紙上。

❷ 準備複寫紙

在插圖上面放上複寫紙。這時用遮蓋膠帶等固定插圖,不讓它偏移。

❸ 描插圖

用自動鉛筆等描原本的線條。

❹ 確認描摹

描完後暫且移開下面的圖看一下。

❺ 填滿

這次將複寫紙翻過來,用自動鉛筆填滿畫了線條畫的地方。

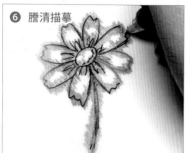

❻ 謄清描摹

將謄清用的紙放在下面。準備原子筆等硬筆描線。藉此將線條謄在紙上。

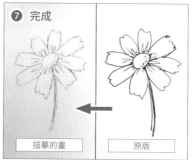

❼ 完成

如此描摹完成。

描摹的畫　　原版

🎨 修正的方法

著色時發生凸出等情況就當場修正。雖然無法大幅修改，不過若是細微、不顯眼的部分，就按照下述方法處置吧！

趁顏料還沒乾掉，先用衛生紙吸收顏料。

要是塗錯了……

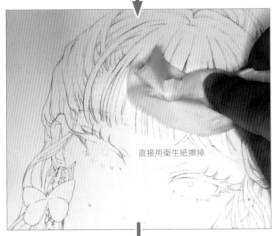

直接用衛生紙擦掉

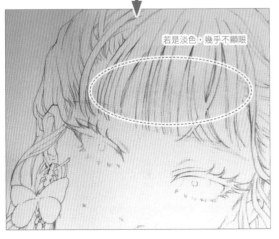

若是淡色，幾乎不顯眼

若是乾掉，或者無法用衛生紙吸收，就用筆沾水輕描之後吸收吧。等紙乾了，從上面塗上別的顏色就會變得不顯眼。

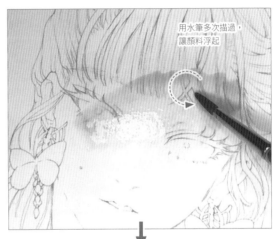

用水筆多次描過，讓顏料浮起

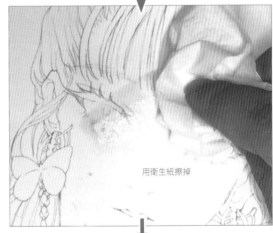

用衛生紙擦掉

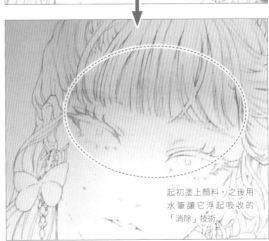

起初塗上顏料，之後用水筆讓它浮起吸收的「消除」技術

 ## 使用水的方法

面對水彩畫，與水的相處方式非常重要。不只是為了溶掉顏料，水會帶來什麼作用，一起來確認基本的功用吧！

◆ 水分比例造成的濃淡變化

藉由顏料與摻入的水量，會使水彩顏料的顏色濃度改變。如左圖顏料原本比較濃，摻入越多水，顏色就會變得越淡。

水量

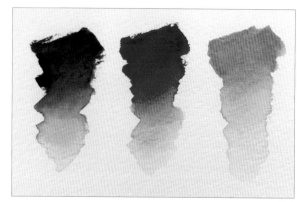

水量

◆ 分別上色

深色 顏料：水　1：2

想要塗深的部分的顏色。就感覺而言，固體顏料用筆沾2次水摻入的程度，會是像醬油的濃度。在本書水量以 ～ 來表現。

淡色 顏料：水　1：6

置於平面上，水會吧唧吧唧的。在調色盤摻入時，想像調色盤盤面的顏色會透出來。在本書以 ～ 來表現。

塗深色時的失敗例子

雖然上色了，卻比想像中還要淡，還沒乾的時候馬上疊色是不行的。在未乾燥狀態又疊上顏色，就會形成回流（右圖），或是顏色不易成形，所以途中想要讓顏色深一點時，就等乾燥後再重疊上色（P.23）吧！

回流

濕的狀態

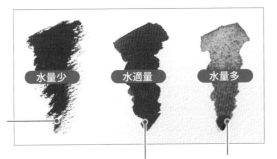

水量少，模糊不清的狀態。也有刻意做出模糊表現的技法。

水量少　水適量　水量多

適當的分量。顏料的顏色清楚地生色，能夠均勻地上色。

水積了許多的狀態。顏色淡，紙的顏色透過去，形成不均勻。有時能利用這種不均勻表現筆觸。

乾燥（成形）的狀態

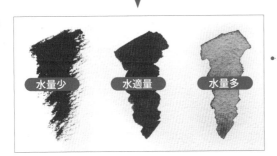

水量少　水適量　水量多

💠 水量的調整

透明水彩藉由顏料含有的水量，會使上色時的印象大幅改變。水量少時顏料會模糊不清，適量時能夠均勻清楚地生色。
水量多時顏料會累積，乾燥時會形成不均勻和稱作水彩邊界（edge）的顏料邊緣。

POINT ——— 成形 ———

塗上的顏料乾燥，即使觸碰或是從上面再塗顏料，下面的顏料也不會走樣就叫做成形。

水太多時的例子

水太多會產生不均勻，紙會容易變得歪扭。此外例如肌膚等，想要細膩地著色成柔軟光滑時，這種目標就不適合。不過很適合想要表現水彩風格的質感時，因此按照需要運用技法非常重要。

在色面變得容易產生意想不到的水彩邊界或不均勻。塗太多時，用衛生紙擦掉也很有效。

💠 藉由塗水操控顏色的廣度

在水的技法中，還有一項「塗水」。如果想要在大面積均勻地上色，事先用含有水分的筆，塗成紙面會確實反光的程度，從上面減少上色的不均勻，就能只在塗水的部分限定顏色著色。

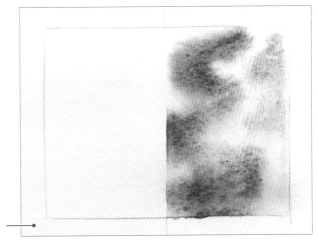

在右半邊整體塗水，在乾燥前塗上顏色。

🎨 顏色的混合方式

透明水彩的魅力之一，就是混色的樂趣。在調色盤上混合，或是在紙面上混合，或是做成漸層狀，可做出各種色彩表現。

◆ 藉由混色做出別種顏色

水彩藉由將不同的顏料混合，就能做出別種顏色。例如藍色系顏色和黃色系顏色混合時，就能以原本的顏色為基底混出全新的綠色。

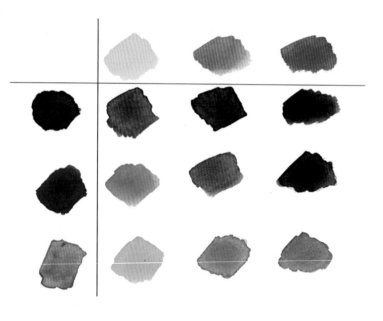

◆ 2色的混色

首先來看看基本的混色，2色的混色吧。縱列的顏色和橫列的顏色混合後，可知能變化成各種顏色。有的藉由混合會變成明亮的顏色，不過基本上顏色是越混合就會變得越暗。

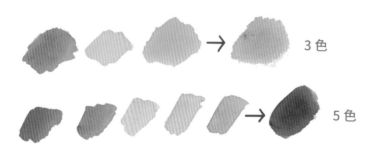

3色

5色

◆ 混色的數量

透明水彩的顏料基本上越混合，就會越接近黑色。如圖用淡色混合3色時會變成淡褐色，不過假如混合5色，明明整體是淡色的組合，卻會變成暗褐色。請注意不要過度混色。

❧ 混色的比率　藉由顏料的比率改變的顏色

一起來看看混色的比率。以黃色為基準的補色與鄰接色混色，各自的混合量逐漸改變便如下圖。補色接近中間就變成褪色的褐色，鄰接色變成漂亮的中間色橙色。即使是同色的混色，依照顏料的混合量會使顏色大幅改變。

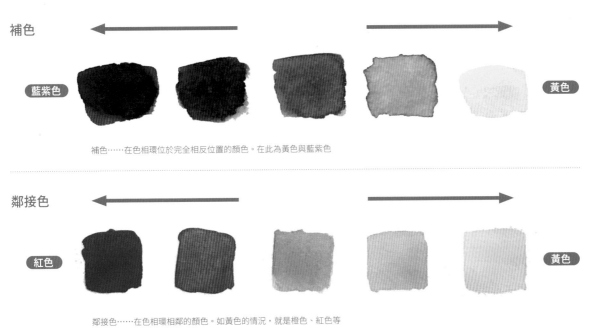

補色

藍紫色　　　　　　　　　　　　　　　　　　　　　黃色

補色……在色相環位於完全相反位置的顏色。在此為黃色與藍紫色

鄰接色

紅色　　　　　　　　　　　　　　　　　　　　　　黃色

鄰接色……在色相環相鄰的顏色。如黃色的情況，就是橙色、紅色等

❧ 在水彩紙上的漸層混色

除了在調色盤上混色以外，在水彩紙上也能混色成漸層狀。在含有多一點水分的狀態下，在水彩紙上讓顏色鄰接，儘管混色的界線摻雜在一起，卻不會完全混色。藉此不會減損原本顏色的生色，可讓多種顏色混合，藉由作品中的色彩幅度提升，能夠表現出鮮豔幻想的印象。

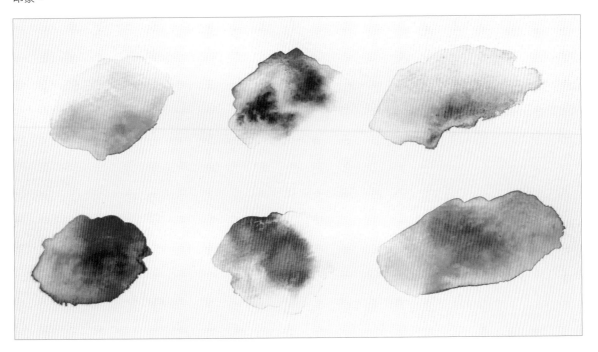

🎨 顏色的上色方式

水彩畫可以有許多種上色方式。利用水分，或是反過來讓它乾燥之後再上色，或者讓它滲色，重疊上色等……學會各種顏料的上色方式，接近自己想描繪的形象吧！

平塗　wash

平塗。上色面積大，顏色深的狀態，此外水分太多容易產生回流等不平均，所以這是能均勻地上色的技法。在想上色的部分鋪水，用平頭筆等大支的筆上色。

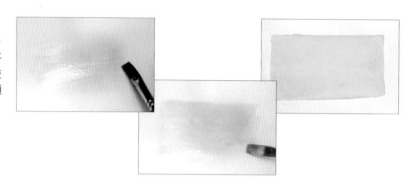

濕畫法　漸層

濕畫法的基本手法。在水滴於紙上的狀態用筆放上顏料。顏料和水一起展開，能做出波紋狀的圖案。可以呈現模糊不清、輕柔的感覺。

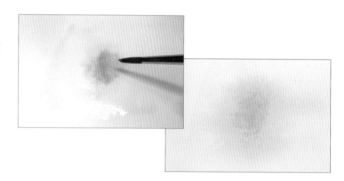

濕畫法　滲色

紙上多一點水，或是先放溶開顏料的水，趁未乾燥時再上顏料的技法。如此之後上的顏料會滲出，所以能呈現出與乾燥後再畫截然不同的效果。

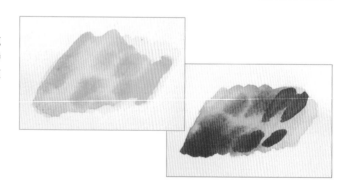

水彩紙混色

在水彩紙上混色。首先用水筆塗底，從上面分別上別的顏色。藉由不完全混合上色，鄰接的顏色會形成漸層，各個顏色維持鮮豔，可以給人色彩混合的印象。

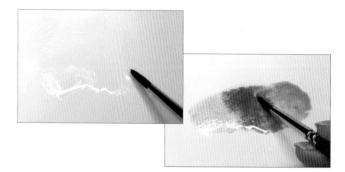

重疊上色　讓顏色變深

在乾掉的顏料上面重疊描繪。下面的顏色透出，重疊部分的顏色變深。想要1次塗上深色會容易變得不平均，所以想要加深顏色時可以重疊上色。假如是同色，顏色會變深變暗；若是不同顏色就會混合，產生與濕畫法不同的混色。

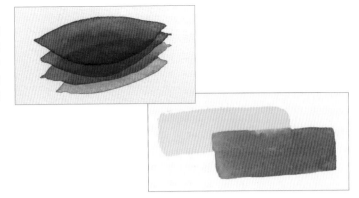

乾刷

和濕畫法相反，筆不含有水分，保持乾燥（dry）的狀態沾上顏料描繪的技法。顏料不會擴展，變成硬質感覺的筆觸。如石頭等自然物或動物的毛色、植物的瓣等，這種手法適合描繪硬的東西或散開的東西。

濺射（噴霧）

用手指彈積在筆上的顏料，或是嗒地甩一下，將顏料撒在紙上的技法。飛濺的顏料變成點分散在圖畫上。適合描繪雪花或星星等許多的點，或是什麼東西噴出的印象。顏料的散布方式也會依照水量、筆的尺寸和力道而改變，所以使用時先在另一張紙上多試幾次吧！

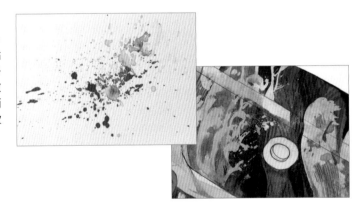

滴畫（dripping）

如果濺射是噴霧狀的顏料小粒子，滴畫正如字面意思，是指落下（drop）的顏料粒子。這是筆上蘸滿顏料，用指頭咚咚地敲打滴下的技法，用吸管「呼一」地吹滴下的粒子，水滴就會移動，以多種顏色進行時就會混色。

◎ 用電腦調整插畫

將掃描時沾到的灰塵或髒污、色彩偏移的地方變乾淨，或者調整細微的色感，想讓畫面統一時，就用電腦進行最終調整。

將製作的插畫上傳到網路時，明明好不容易上色很漂亮，獲取的檔案顏色卻比實際上還要淡，有時候掃描時還會沾到灰塵。這種時候，就用 PhotoShop 等插畫軟體來修正吧！

去除灰塵、髒污

掃描時，可能會有塵埃或絲線混入，沾上髒污或灰塵。這時，從上面使用仿製印章工具把它變乾淨吧！可以自然地消除意想不到的髒污。

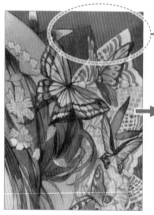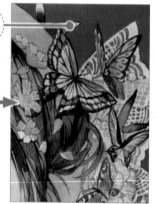

修正色彩偏移

掃描後，即使多次汲取，顏色還是比實際作品還要淡，也就是常常有「色彩偏移」的情形。在此由於背景顏色偏移，因此製作模式「色彩增值」或「變亮」、「變暗」的圖層。可以消除不均勻。

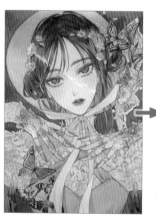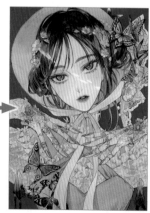

統一色調

想要統一整體的色調時，從上面施加圖層「色彩增值」變淡（降低不透明度）。像這幅畫的情況紅色很強烈，因此將暖色系的顏色從上面用「色彩增值」圖層重疊。於是色調統一了。

第1章

水彩畫的畫法
掌握角色上色

在第 1 章，將使用以角色為主的插畫解說水彩畫的上色方式。不僅角色的上色，在此介紹的小配件與頭髮的上色方式，是在之後的章節也能應用的技巧。首先，確實掌握基本的角色上色吧！

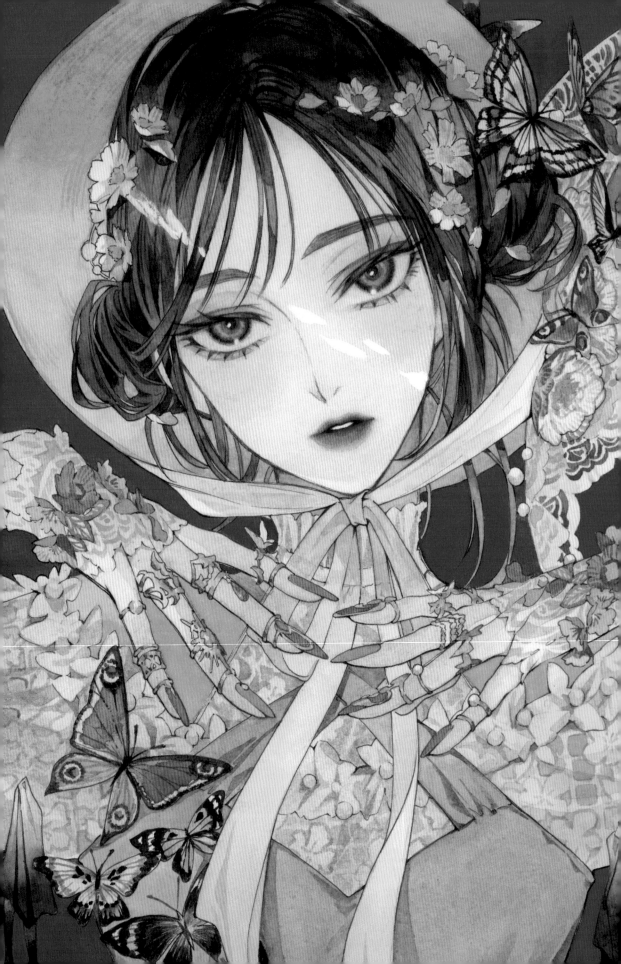

🎨 使用的用具

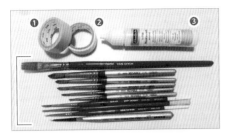

[遮蓋膠帶]
❶ mt1P 淡紫色　❷ mt1P 無光白

[遮蓋液]
❸ Schmincke 遮蓋液
　中性　筆型

[水彩筆]（從上方依序）
❹ TalenS Van Gogh
　水彩設計筆 GASF 12 號
❺ 好賓　水彩用 Resable
　mini Resable 31R 8 號
❻ 好賓　水彩用 Resable
　mini Resable 31R 6 號

❼ 好賓　水彩用 Resable
　mini Resable 31R 4 號
❽ 好賓　水彩用 Resable
　mini Resable 31R 2 號
❾ 好賓　水彩用 Resable
　mini Resable 31R 0 號
❿ TalenS Van Gogh
　ViSual 筆（Script）2 號
⓫ TalenS Van Gogh
　LongViSual 筆　2/0 號
⓬ TalenS Van Gogh
　ViSual 筆（Round）5 號
⓭ ARTETJE　CAMLON PRO
　PLATA630　10/0 號

💎 顏色調色盤

※ 刊出主要使用的顏色。依照使用的地方，顏色的分配有所不同，所以可能和下方的調色盤的顏色不一樣。

肌膚
❶ 膚色
+JonbrianNO.2

❷ 膚色
+JonbrianNO.2
+ 亮粉色
+ 鎘紅橙色

❸ 印度紅
+ 鈷紫光

睫毛
❶ 灰色調
+ 亮紫色

❷ 亮紫色

❸ 亮紫色
+ 中性色

花
❶ 丁香色

❷ 黃土色

❸ 鈷紫色

白眼球
❶ 丁香色

❷ 亮粉色

瞳孔
❶ 天際藍

❷ 猩紅色
+ 吡蘿紅寶石

❸ 烏賊墨色
+ 中性色

❹ 亮粉色
+ 深鎘紅

❺ 靛藍色
+ 中性色

妝容
❶ JonbrianNO.2
+ 亮鎘紅

❷ 亮粉色
+ 深鎘紅

❸ 朱砂色
+JonbrianNO.2

❹ 鎘紅紫色
+ 亮粉色

❺ 天際藍
+ 深綠色

❻ 灰色調
+ 中性色
+ 鈷紫色

眉毛
❶ 鈷紫色

❷ 靛藍色
+ 中性色
+ 烏賊墨色

嘴脣
❶ JonbrianNO.2
+ 猩紅色

❷ 鎘紅紫色
+ 亮粉色

❸ 永久茜素紅
+ 烏賊墨色

指甲
❶ 綠松石藍
+ 深綠色
+ 鈷綠寶石光

❷ 朱砂色
+JonbrianNO.2

緞帶
❶ JonbrianNO.2

❷ 朱砂色

❸ 靛藍色
+ 中性色

頭髮
❶ JonbrianNO.2

❷ 琥珀色
+ 靛藍色
+ 象牙黑

❸ 印度紅

❹ 靛藍色
+ 中性色

❺ 靛藍色
+ 中性色
+ 焦糖栗色
+ 印度紅
+ 黃土色

❻ 鎘紅紫色
+JonbrianNO.2

帽子
❶ JonbrianNO.1

❷ 亮粉色

❸ 薰衣草色

❹ 天際藍

❺ 深藍色

❻ 深綠色

❼ 深綠色
+ 天際藍

裝飾品
❶ 亮鎘紅
+JonbrianNO.2

❷ 深綠色
+ 綠松石藍
+JonbrianNO.2

❸ 灰色調
+ 丁香色
+ 礦物紫
+ 佩恩灰

❹ 礦物紫
+ 佩恩灰

❺ 深綠色

連身裙
❶ 天際藍
+ 深藍色

❷ 天際藍
+ 深藍色
+ 靛藍色

蕾絲
❶ 丁香色

❷ JonbrianNO.2
+ 鈷紫光
+ 戴維灰

※ 顏料全都使用「好賓 透明水彩顏料 108 全色組」。

蝴蝶 褐色

① 中性色

② 那不勒斯黃 + 亮鎘紅

③ 淡紅色

④ 深藍色

蝴蝶 綠色

① 中性色

② 深綠色

③ 鈷綠色

手上的葉子

① 黃灰色

手上的花瓣

① 淡紅色

② 馬斯紫

白花

① 礦物紫

背景

① 朱色 + 朱砂色 + 猩紅色

草圖

✏ 利用對比襯托

以臉部的華麗為主，並使用許多蕾絲、蝴蝶或花朵等裝飾，整體製作成豪華的插畫。背景選擇紅色，襯托蕾絲的白。

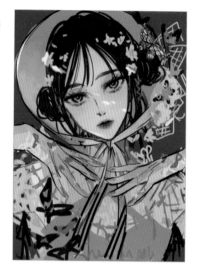

01 製作線條畫　　草稿與描線

✏ 描圖

在描圖台放上草圖插畫，將水彩紙鋪在上面。從草圖上用自動鉛筆描線條畫，製作線條畫的草稿。

🎨 使用的筆

① Signo 白筆
② COPIC Multiliner0.3mm　橄欖
③ COPIC Multiliner0.3mm　鈷
④ COPIC Multiliner0.3mm　棕
⑤ 自動鉛筆

🎨 使用的紙

Arches 水彩紙捲
極細 300g 36cm×51cm

🖌 描線

❶取下草圖，用自動鉛筆添加花樣等不夠的部分。
❷用 COPIC Multiliner 鈷色謄清臉部、身體和裝飾品的線條畫。
❸用 COPIC Multiliner 棕色謄清手部。

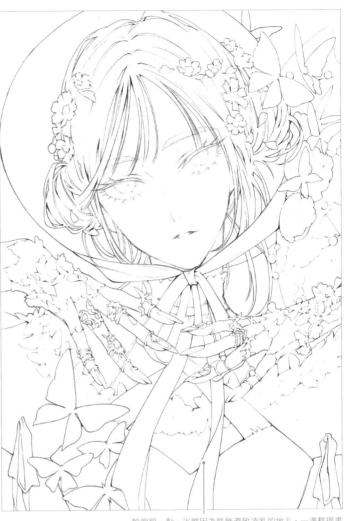

輪廓粗一點，省略因為裝飾導致凌亂的地方，一邊整理畫面一邊謄清。

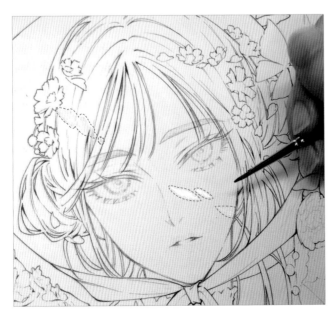

🖌 塗上遮蓋液

參考 P.15 把水彩紙弄濕，進行配置。配置結束後，拿筆蘸遮蓋液，一邊注意斜光一邊從頭髮到臉頰斜向塗上。
目的是讓光照射的部分顏色減淡。

🖌 肌膚塗底

「膚色」＋「Jonbrian NO.2」在調色盤上混色，在臉部和手部以水量 🜄🜄🜄 塗底。

這時為了讓肌膚和其他部位融合，連頭髮和緞帶周圍都超出範圍著色。

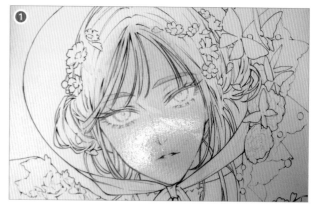

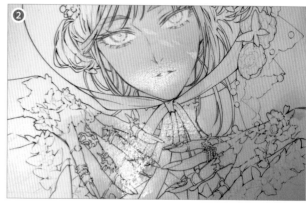

> **混色　肌膚①**
>
> 膚色
> + JonbrianNO.2

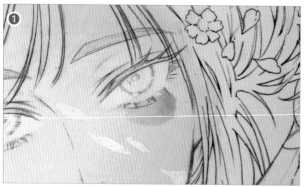

🖌 在臉頰增添紅潤

❶剛才在肌膚塗底使用的「膚色」＋「Jonbrian NO.2」的混色，在調色盤中再加進「亮粉色」＋「鎘紅橙色」，將加上紅色的顏色塗在眼睛底下。

❷在乾掉前用含水的筆擴展顏色，用濕畫法上色。

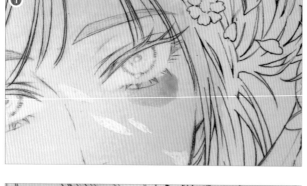

> **混色　肌膚②**
>
> 膚色
> + JonbrianNO.2
> + 亮粉色
> + 鎘紅橙色

> **POINT** ──────── 濕畫法 ───
>
> 在塗底沾濕的紙上上色，再用水將顏色柔和地擴展的技法。能表現出輕柔的漸層。

✏ 手部和額頭上色

❶用「印度紅」+「鈷紫光」在指頭增添紅潤。
❷用相同顏色在髮際線加上柔和的影子。

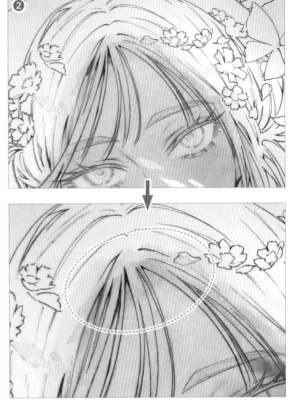

混色 肌膚③	
	印度紅 + 鈷紫光

✏ 細節上色

❶睫毛用「灰色調」+「亮紫色」上色。這是細膩的作業，所以要用最細的筆對每 1 根睫毛仔細地上色。
❷用「亮紫色」上色 2 次。越往睫毛尾端就越深，一邊加上漸層一邊重疊上色。

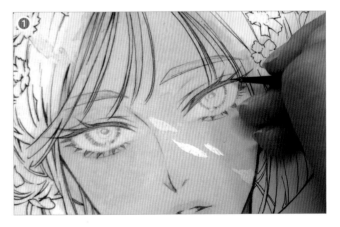

混色 睫毛①	
	灰色調 + 亮紫色

單色 睫毛②	
	亮紫色

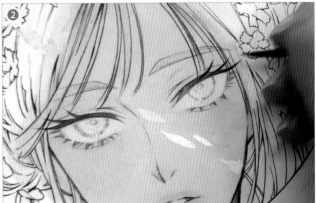

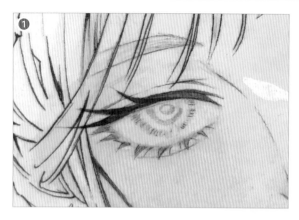

🖌 瞳孔上色

❶用「天際藍」塗瞳孔的虹彩部分。

單色　瞳孔①	
	天際藍

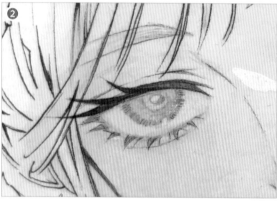

❷❶的顏色乾掉後，用「猩紅色」＋「吡羅紅寶石」如◎般重疊塗瞳孔的顏色。

混色　瞳孔②	
	猩紅色 + 吡羅紅寶石

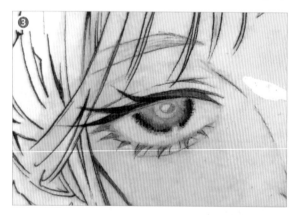

❸❷的顏色乾掉後，用「烏賊墨色」＋「中性色」的混色畫邊緣。

混色　瞳孔③	
	烏賊墨色 + 中性色

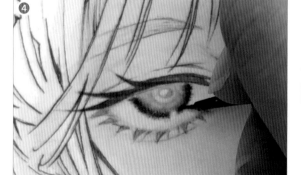

❹後退看一下，太過清楚印象會很可怕，因此瞳孔和白眼球的交界用「亮粉色」＋「深鎬紅」的混色暈色緩和一下。瞳孔和白眼球的交界重疊上色幾次，讓它融合吧！

混色　瞳孔④	
	亮粉色 + 深鎬紅

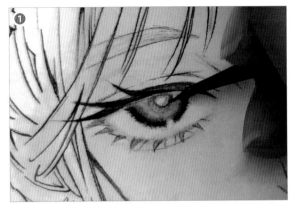

✎ 塗瞳孔的顏色

❶在瞳孔周圍疊上「猩紅色」+「吡羅紅寶石」的混色，加深顏色。

混色 瞳孔②

猩紅色
+ 吡羅紅寶石

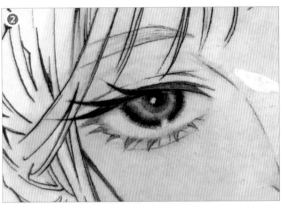

❷用「靛藍色」+「中性色」塗瞳孔裡面。這時，瞳孔的高光留下白色。從遠處看確認兩眼的焦點是否對在一起。

混色 瞳孔⑤

靛藍色
+ 中性色

✎ 塗妝容的基底

❶用「Jonbrian NO.2」+「亮鎘紅」的混色塗眼窩。
❷用衛生紙去除水分。
❸❶和❷重複 2～3 次，在眼窩上色。

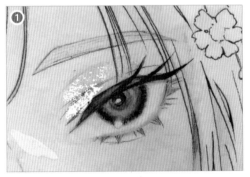

混色 妝容①

JonbrianNO.2
+ 亮鎘紅

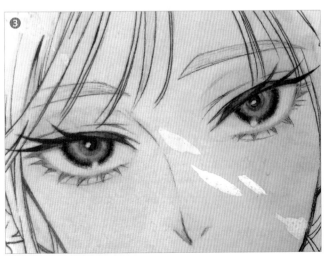

混色 妝容②

亮粉色
+ 深鎘紅

混色 妝容③

朱砂色
+ JonbrianNO.2

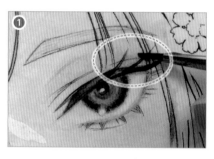

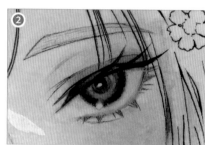

混色 妝容④

鎘紅紫色
+ 亮粉色

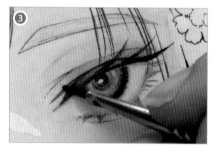

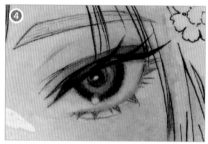

🖌 深色部分上色

❶用「亮粉色」+「深鎘紅」的混色做漸層。
在眼窩的外眼角側重疊上色。

❷用「朱砂色」+「Jonbrian NO.2」的混色塗雙眼皮部分。

❸❹在雙眼皮部分用「鎘紅紫色」+「亮粉色」的混色做漸層，疊上相同顏色，外眼角深一點，內眼角淡一點，逐漸疊上顏色。

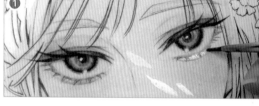

🖌 淚袋上色

❶❷用「天際藍」+「深綠色」的混色塗淚袋。
❸外眼角側用衛生紙去除，做出漸層。
❹用「灰色調」+「中性色」+「鈷紫色」的混色塗下睫毛。

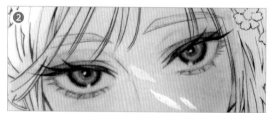

混色 妝容⑤
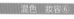
天際藍
+ 深綠色

混色 妝容⑥
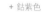
灰色調對
+ 中性色
+ 鈷紫色

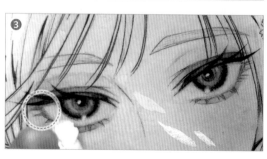

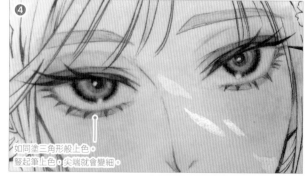

如同塗三角形般上色。
豎起筆上色，尖端就會變細。

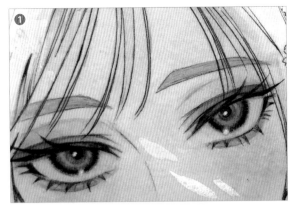

✏ 畫眉毛

❶在眉毛整體塗上「鈷紫色」，用「靛藍色」+「中性色」+「烏賊墨色」的混色做漸層，從中央到眉尾越來越深。

❷同樣用「靛藍色」+「中性色」+「烏賊墨色」的混色添加眉毛的毛束。

單色　眉毛①	
	鈷紫色

混色　眉毛②	
	靛藍色
	+ 中性色
	+ 烏賊墨色

🖌 嘴脣上色

❶❷用「Jonbrian NO.2」+「猩紅色」的混色塗嘴脣的邊緣。

❸疊上相同顏色，用濕畫法（參照 P.30）一點一點地讓嘴脣暈色。上色時注意讓嘴脣的中心變深。

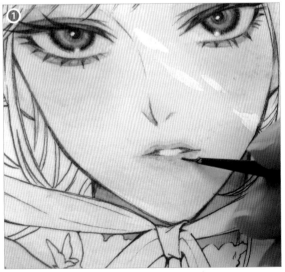

混色　嘴脣①	
	JonbrianNO.2
	+ 猩紅色

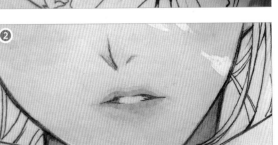

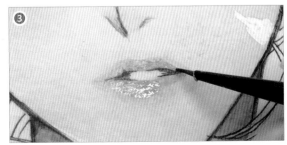

混色　嘴唇③	
	永久茜素紅
	+ 烏賊墨色

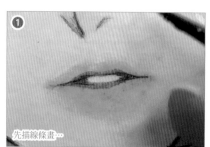

先描線條畫…

塗滿嘴脣內側。

🖌 嘴脣的深色部分上色

❶「永久茜素紅」+「烏賊墨色」的混色描嘴脣的內側和線條畫。
❷塗上「鎘紅紫色」+「亮粉色」的混色，和在❶塗的內側顏色做漸層。

混色　嘴脣②	
	鎘紅紫色
	+ 亮粉色

05 頭髮上色　　塗上黑髮的基底

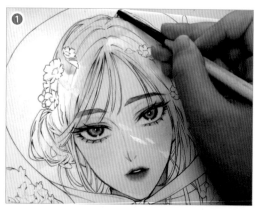

🖌 塗上頭髮的基底

❶用「Jonbrian NO.2」在頭髮整體塗上基底。
❷用「琥珀色」+「靛藍色」+「象牙黑」的混色從丸子頭部分開始塗。這次基底的顏色是從最明顯的丸子頭開始上色。

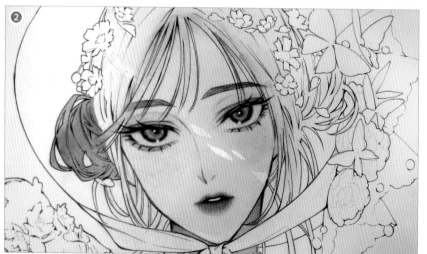

單色　頭髮①	
	JonbrianNO.2

混色　頭髮②	
	琥珀色
	+ 靛藍色
	+ 象牙黑

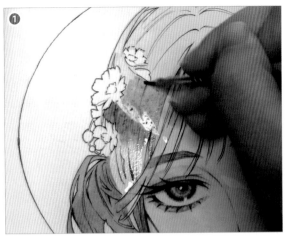

✒ 深色部分上色

❶用「印度紅」繼續塗頭髮。

❷相當於頭髮高光的部分想要明亮一點，因此用「琥珀色」＋「靛藍色」＋「象牙黑」上色，在紙上與「印度紅」做出漸層並塗滿整體。

單色｜頭髮③
印度紅

混色｜頭髮②
琥珀色 ＋靛藍色 ＋象牙黑

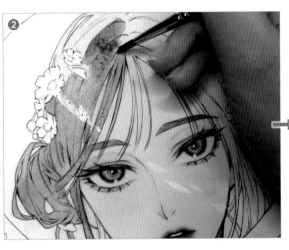

高光是印度紅

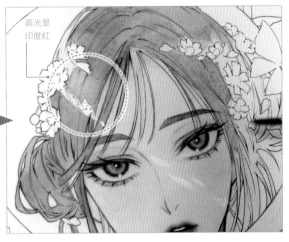

✒ 加上頭髮的影子

用「靛藍色」＋「中性色」注意畫丸子頭部分的細髮束，左上明亮一點，越接近打結處就越暗，謹慎地上色。

重視頭部高光的節奏感，用相同顏色降低整體的色調。

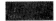

混色｜頭髮④
靛藍色 ＋中性色

頭髮繼續上色

用「靛藍色」+「中性色」繼續塗頭髮。高光不要上色，塗上頭頂部、鬢角、丸子頭的影子。高光配合立體的頭部，注意隨機感，不要太生硬。

POINT

這名角色的髮色是髮根偏藍的黑髮，想像越往髮尾塗成褐色的漸層。並且受到光線照射的頭髮，高光部分透出褐色，因此用褐色和紅色系顏色著色。

混色　頭髮④

靛藍色
+ 中性色

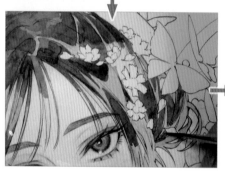

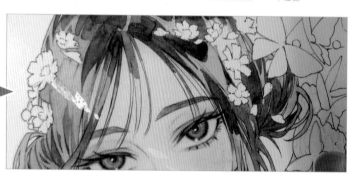

明亮的部分加深

❶影子與基底的顏色過於清楚劃分，因此在基底部分疊上「焦糖栗色」+「印度紅」+「黃土色」讓顏色融合。
❷只在高光部分用「鎘紅紫色」+「Jonbrian NO.2」加上紅色變得鮮豔。

混色　頭髮⑤

靛藍色
+ 中性色
+ 焦糖栗色
+ 印度紅
+ 黃土色

混色　頭髮⑥

鎘紅紫色
+JonbrianNO.2

只在高光
部分上色

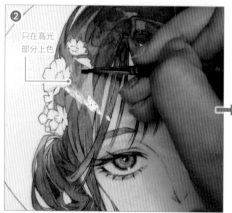

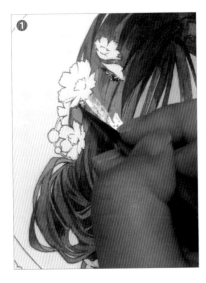

✏ 細節部分上色

❶用「靛藍色」+「中性色」在花朵下方加上細微的影子。
❷用相同顏色，使用袖珍筆在髮際線、高光追加頭髮的質感和影子。想像髮束感加上線條。

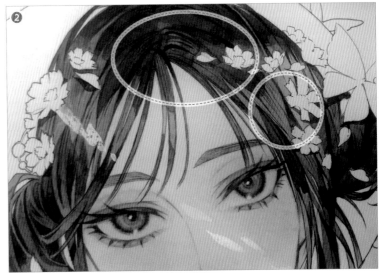

混色	頭髮④	
■	靛藍色	
	+ 中性色	

06 裝飾上色　　在花朵和裝飾加上顏色

✏ 花朵上色

❶用「丁香色」對花瓣著色。光照射的地方留白後就能輕易地表現平面。
❷中心用「黃土色」塗滿。
❸用「鈷紫色」加上花瓣的皺褶。

單色	花朵①②③
	丁香色
	黃土色
	鈷紫色

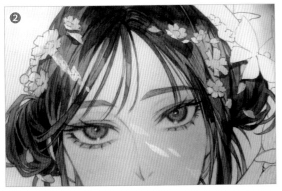

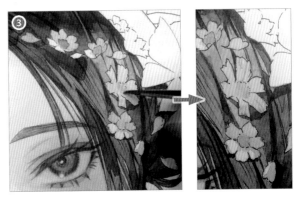

塗上帽子的顏色

❶整體塗上「Jonbrian NO.1」。
❷塗上「亮粉色」，塗滿和先塗的顏色變成漸層。
❸-❺依序塗上「薰衣草色」➡「天際藍」➡「深藍色」變成漸層。

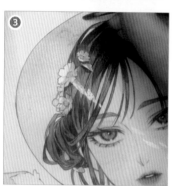
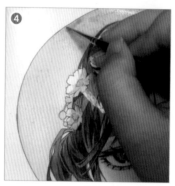

單色 帽子①②③④⑤	
	JonbrianNO.1
	亮粉色
	薰衣草色
	天際藍
	深藍色

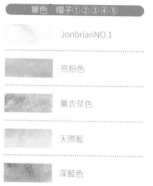

POINT

水量🌢🌢🌢的 Jonbrian NO.1 像塗水般上色，如 P.22「水彩紙混色」那樣做出淡淡的漸層。

帽子的緞帶上色

❶❷帽子的緞帶用「薰衣草色」➡「深綠色」＋「天際藍」的混色塗成漸層。
❸緞帶的尾端上色。用「深綠色」重疊塗上影子。

單色 帽子③⑥	
薰衣草色	
深綠色	

混色 帽子⑦
深綠色
＋ 天際藍

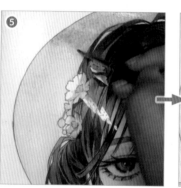

薰衣草色 ➡ 混色緞帶的漸層。

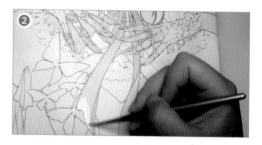

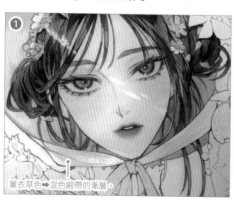

07 衣服上色　　衣服與皺褶

連身裙上色

❶在底子塗水。
❷❸用「天際藍」＋「深藍色」塗滿。

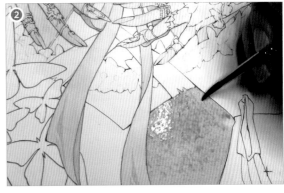

混色　連身裙①	
	天際藍
	＋ 深藍色

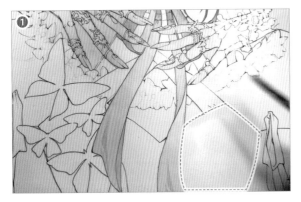

塗上連身裙的影子

❶用「靛藍色」加上影子。吊帶的根部畫出細細的皺褶影子。
❷用相同顏色畫出胸口的影子。
❸在「靛藍色」用水分👄👄👄擴展影色，進行暈色。

單色　連身裙	
	靛藍色

✎ 裝飾上色

❶用「Jonbrian NO.1」塗基底。
❷用「朱砂色」加上紅色。
❸用「靛藍色」+「中性色」做漸層，緞帶的尾端變暗。
❹在乾掉前用水筆滲色做出漸層，讓顏色融合。
❺整體乾掉後用稀釋的顏色在❸扭轉的部分添加皺褶。

單色 緞帶①②	
	JonbrianNO.1
	朱砂色

混色 緞帶②	
	靛藍色 + 中性色

08 指甲上色　　2色的指甲和裝飾品

✎ 塗上指甲的顏色

❶用「朱砂色」+「Jonbrian NO.2」塗成橙色的指甲。
❷用「綠松石藍」+「深綠色」+「鈷綠寶石光」塗成藍綠色的指甲。

混色 指甲②	
	朱砂色 + JonbrianNO.2

混色 指甲①	
	綠松石藍 + 深綠色 + 鈷綠寶石光

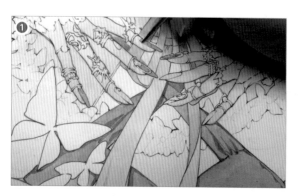 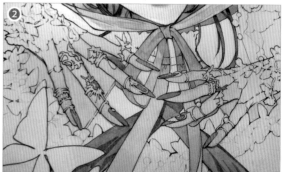

🖌 裝飾上色

① 用「灰色調」＋「丁香色」＋「礦物紫」＋「佩恩灰」的顏色避開高光塗戒指。

② 用「礦物紫」＋「佩恩灰」的顏色添加影子。因為是金屬所以不太融合，畫成清楚的影子。

③ 高光部分稍微追加「深綠色」。

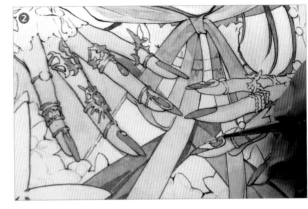

混色 裝飾品③	
	灰色調
	＋ 丁香色
	＋ 礦物紫
	＋ 佩恩灰

混色 裝飾品④		單色 裝飾品⑤	
	礦物紫		深綠色
	＋ 佩恩灰		

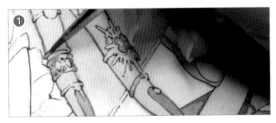

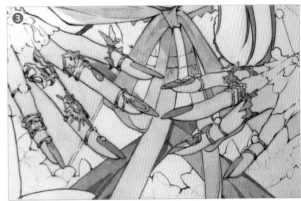

09 蕾絲上色　描繪荷葉邊和編髮

🖌 底子上色

用「丁香色」塗女用襯衫、手套的基底。

不先移除水，用水量 💧💧💧 刻意塗成不平均。配合衣服的質感，在可能形成影子的肩膀、蕾絲重疊的部分配置深色。

單色 蕾絲①	
	丁香色

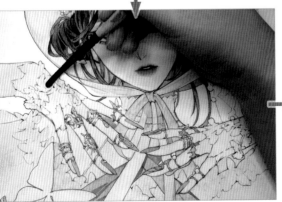

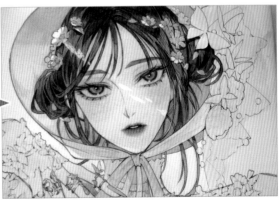

✏ 女用襯衫上色

❶用「Jonbrian NO.2」+「鈷紫光」+「戴維灰」描繪皺褶。

❷描繪女用襯衫袖子部分的皺褶影子。

❸不塗女用襯衫的花朵部分、珍珠部分（圓形的地方），影子上色。

混色 蕾絲②

JonbrianNO.2
+ 鈷紫光
+ 戴維灰

✏ 女用襯衫的花樣

❶在女用襯衫描繪碎花。不要畫得太寫實，畫成簡化的花朵吧！因為也想呈現透明感，所以某種程度上花朵空出間隔描繪。

❷❸描繪碎花下面的蕾絲。用「Jonbrian NO.2」將膚色塗成方格狀，乾掉後用「鈷紫光」+「戴維灰」加上邊框，描繪蕾絲。

混色 蕾絲②

JonbrianNO.2
+ 鈷紫光
+ 戴維灰

🖌 裝飾上色①

❶用「黃灰色」描繪葉子。
❷用「亮鎘紅」＋「Jonbrian NO.2」將橙色的花塗成漸層。
❸❹用「深綠色」＋「綠松石藍」＋「Jonbrian NO.2」塗水藍色的花。內側重疊上色加深顏色，
表現影子。

単色 ／ 手上的葉子①

黃灰色

混色 ／ 裝飾品①

亮鎘紅
＋JonbrianNO.2

混色 ／ 裝飾品②

深綠色
＋綠松石藍
＋JonbrianNO.2

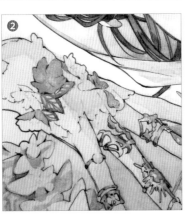

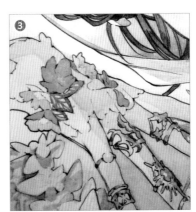

🖌 裝飾上色②

❶用「淡紅色」描繪花瓣的皺褶。
❷用「馬斯紫」塗花朵的中央部分。

単色 ／ 手上的花瓣①②

淡紅色

馬斯紫

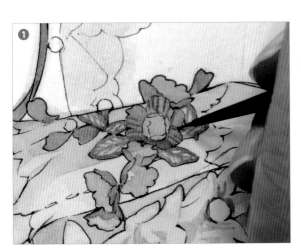

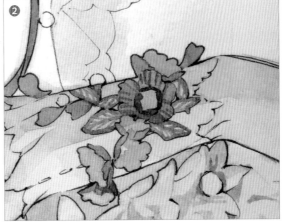

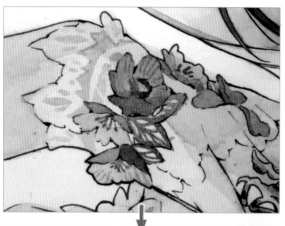

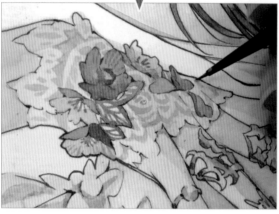

✎ 蕾絲上色

手腕的蕾絲部分用「亮鎘紅」＋「Jonbrian NO.2」上色。
蕾絲的圖案配合蕾絲邊緣的形狀，某種程度上有規則地
上色。

混色　裝飾品①	
	亮鎘紅
	+ JonbrianNO.2

10 小配件上色　　蝴蝶和花朵上色

✎ 蝴蝶上色①

❶因為蝴蝶的部分很大，所以為了容易塗色，先用水塗過。
❷用「中性色」塗翅膀上下的黑色邊緣和圖案。
❸翅膀的褐色部分中心明亮，越往外側變得越深，做出漸層。用「那不勒斯
黃」＋「亮鎘紅」➡「那不勒斯黃」＋「亮鎘紅」＋「淡紅色」上色。
❹下面的翅膀用「淡紅色」上色。

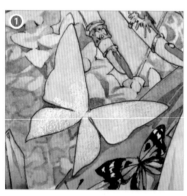

單色　蝴蝶　褐色①③			混色　蝴蝶　褐色②	
中性色		淡紅色		那不勒斯黃
				+ 亮鎘紅

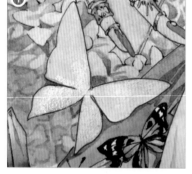

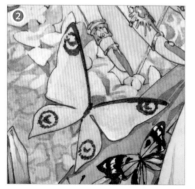

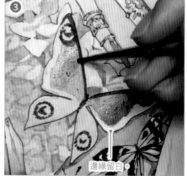

邊緣留白

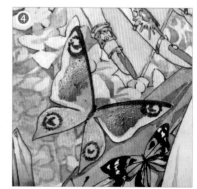

✎ 蝴蝶上色②

❶用「深藍色」塗翅膀圓形圖案的正中間，用「中性色」加上翅膀的圖案和邊緣。

❷用袖珍筆往中央如葉脈般畫細線。

❸描繪下面翅膀的邊緣，畫出蝴蝶的軀幹，蝴蝶便完成。

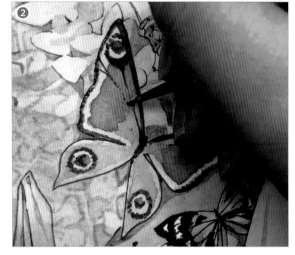

單色 蝴蝶 褐色①④	
	中性色
	深藍色

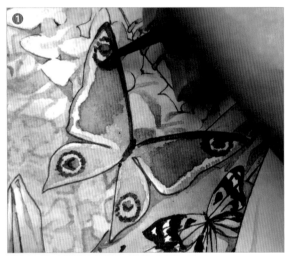

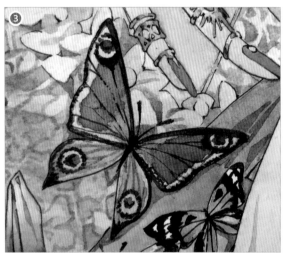

✎ 白花上色

❶用（和蕾絲同色的）「Jonbrian NO.2」＋「鈷紫光」＋「戴維灰」對外側的花瓣一片片上色。

❷用（和橙色的花同色的）「亮鎘紅」＋「Jonbrian NO.2」描繪中心。

❸用「礦物紫」＋「戴維灰」描繪花瓣的皺褶。

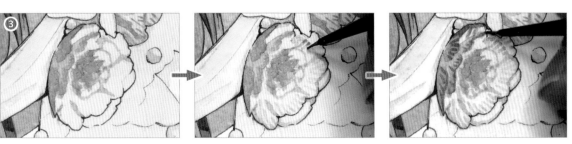

混色 蕾絲②	混色 裝飾品①	單色 白花①
JonbrianNO.2 + 鈷紫光 + 戴維灰	亮鎘紅 +JonbrianNO.2	礦物紫

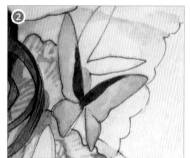

綠色蝴蝶上色

❶因為上色面積小，所以不塗水，直接繼續塗。用「深綠色」塗基底，從上面用「鈷綠色」塗到蝴蝶內側，塗成漸層狀。

❷用「中性色」描繪黑色圖案。

❸用相同顏色在下面翅膀畫上斑點圖案。

❹用袖珍筆仔細描繪翅脈。

單色　蝴蝶 綠色②③①	
	深綠色
	鈷綠色
	中性色

11 描繪蝴蝶　　精細圖案的畫法

先畫圖案

❶塗上薄薄一層用水量🔾🔾🔾🔾溶開的基底色「Jonbrian NO.2」。

❷用「深綠色」＋「綠松石藍」＋「Jonbrian NO.2」的混色塗藍綠色的圖案。

❸用「亮鎘紅」＋「Jonbrian NO.2」畫橙色的花樣。花樣上色後，在中央上一些相同顏色。

❹趁未乾時用水筆塗開暈色。

❺花樣用各色、相同顏色重疊上色，加深顏色。

用水模糊。

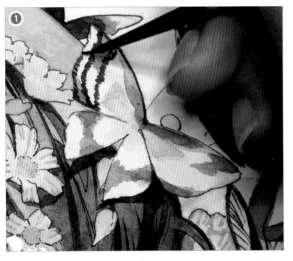

✎ 畫線

❶ 使用「中性色」，描繪黑色花樣。如點畫法般一邊畫圖案一邊縱向畫三條線。

❷ 橫向畫細脈，畫成格子狀。

❸ 在蝴蝶整體畫花樣。線條看起來稍微滲透般，如點畫法般畫圖案，就能表現寫實的質感。

單色	蝴蝶	綠色①

 中性色

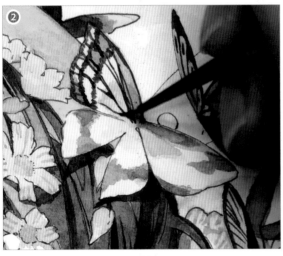

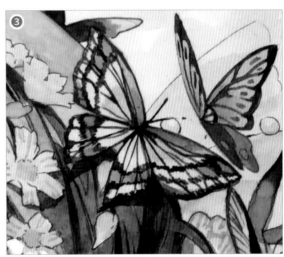

12 背景上色

✎ 用朱色系塗滿背景

❶ 用筆在背景鋪水。

❷ 用「朱色」+「朱砂色」+「猩紅色」避開線條畫上色。用平頭筆均勻地上色。

❸ 配合線條畫對背景上色。因為深色無法修正，所以請謹慎地上色。由於面積大，因此事先多擠一些顏料吧！

混色	背景①

朱色
+ 朱砂色
+ 猩紅色

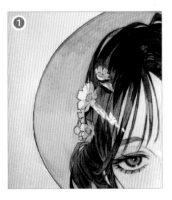

用背景色畫出蕾絲的透明感

將「朱色」＋「朱砂色」＋「猩紅色」混色，避開線條畫加上蕾絲的圖案。

混色　背景①

朱色
+ 朱砂色
+ 猩紅色

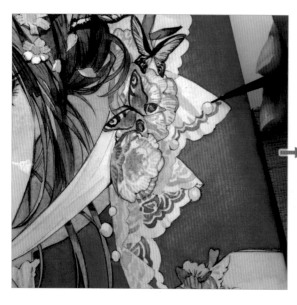

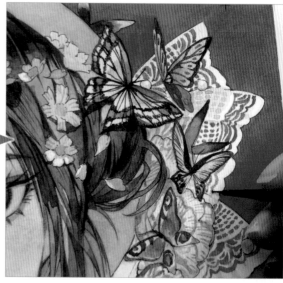

揭下遮蓋液後暈色

❶揭下遮蓋液，用與揭下的部分周邊相同的顏色，多塗一些水，讓高光稍微暈色。
❷調整整體便完成。

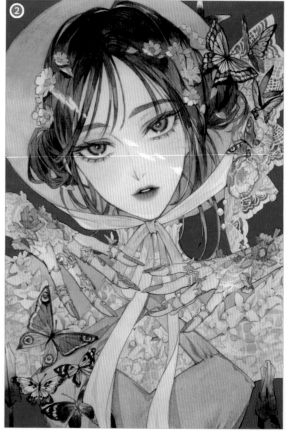

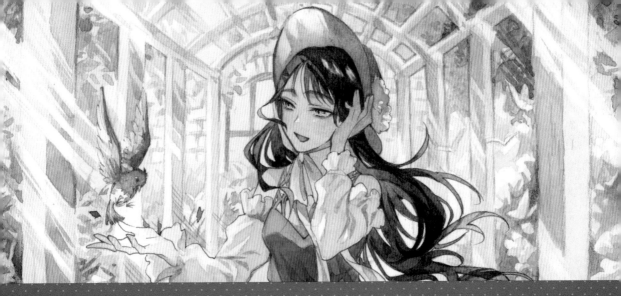

第 2 章

水彩畫的畫法
掌握光的表現

少女走在光線照耀的綠色庭園中。透明水彩獨有的光的表現，重點在於溶水的遮蓋液，和細微影子的描繪。在本章將會解說留白與影子上色的方法，可以實現透明水彩風格的光的描寫。

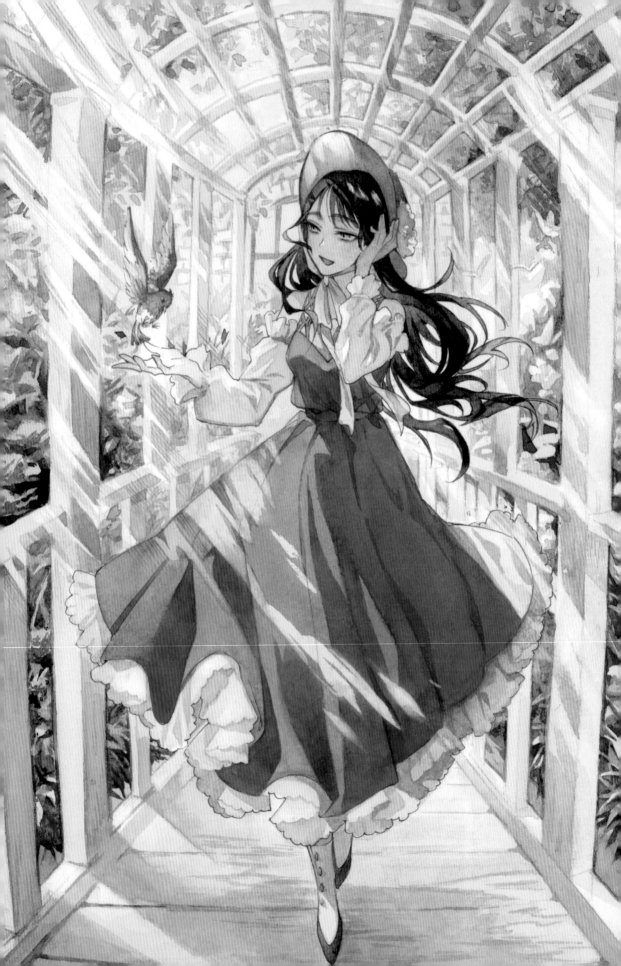

使用的用具

[遮蓋膠帶]
❶ mt1P 淡紫色
❷ mt1P 無光白

[遮蓋液]
❸ Schmincke 遮蓋液
中性 筆型

[水彩筆]（從上方依序）
❹ TalenS Van Gogh
水彩設計筆 GASF 12 號
❺ 好賓 水彩用 Resable
mini Resable 31R 8 號
❻ 好賓 水彩用 Resable
mini Resable 31R 6 號
❼ 好賓 水彩用 Resable
mini Resable 31R 4 號

❽ 好賓 水彩用 Resable
mini Resable 31R 2 號
❾ 好賓 水彩用 Resable
mini Resable 31R 0 號
❿ TalenS Van Gogh
ViSual 筆（Script）2 號
⓫ TalenS Van Gogh
LongViSual 筆 2/0 號
⓬ TalenS Van Gogh
ViSual 筆（Round）5 號
⓭ ARTETJE CAMLON PRO
PLATA630 10/0 號

⓮ uni-ball Signo 白
⓯ COPIC Multiliner0.3 橄欖
⓰ COPIC Multiliner 0.3 紫紅
⓱ PILOT Dr.Grip CL 0.5

顏色調色盤

※ 刊出主要使用的顏色。依照使用的地方，顏色的分配有所不同，所以可能和下方的調色盤的顏色不一樣。

背景
❶ JonbrianNO.1
❷ 深綠色
❸ 葉綠色
❹ 永久綠
+ 葉綠色
+ 陰影綠
❺ 橄欖綠
❻ 深鎘綠
+ 陰影綠

花
❶ 膚色
+ 亮粉色
➡ JonbrianNO.2
❷ 烏賊墨色
+ 亮紫色

泥土
❶ 黃土色
❷ 琥珀色
+ 中性色

拱頂
❶ 深綠色
+JonbrianNO.1
❷ 鼠尾草綠
+ 陰影綠
❸ ❷的重疊上色

地板
❶ 葉綠色
+ 鼠尾草綠
+ 淡紅色
❷ 葉綠色
+ 鼠尾草綠
+ 淡紅色
+ 陰影綠

肌膚
❶ JonbrianNO.1
+JonbrianNO.2
+ 膚色
❷ JonbrianNO.1
+JonbrianNO.2
+ 膚色
+ 朱色
❸ 膚色
+ 朱色

妝容
❶ 膚色
+ 朱色

瞳孔
❶ 深綠色
❷ 天際藍

頭髮
❶ 深琥珀色
+ 陰影綠
+ 鼠尾草綠
❷ 黃綠色
❸ 深琥珀色
+ 陰影綠
+ 鼠尾草綠
+ 烏賊墨色

花飾
❶ 錦葵紫
+ 丁香色
❷ 薰衣草色

緞帶
❶ 深綠色
+ 天際藍
❷ 錦葵紫
+ 薰衣草色

帽子
❶ 深琥珀色
+JonbrianNO.1
❷ 深琥珀色
+JonbrianNO.1
+ 焦糖栗色
+ 烏賊墨色
❸ 深琥珀色
+JonbrianNO.1
+ 焦糖栗色
+ 烏賊墨色
+ 陰影綠

女用襯衫 荷葉邊
❶ 丁香色
+ 灰色調
+ 薰衣草色
❷ 丁香色
+ 灰色調
+ 薰衣草色
+ 鈷紫光
+ 戴維灰

裙子
❶ 酞菁藍黃色調
+ 鈷綠寶石光
+ 綠松石藍
❷ 酞菁藍黃色調
+ 鈷綠寶石光
+ 綠松石藍
+ 鎘紅橙色
❸ 深超藍
+ 深深藍
❹ JonbrianNO.1
+ 深綠色

鳥
❶ 亮鎘紅
+ 那不勒斯黃
❷ 深藍色
❸ 深超藍
+ 淺超藍
❹ 灰色調
+ 戴維灰
+ 薰衣草色
❺ 中性色

※ 顏料全都使用「好賓 透明水彩顏料 108 全色組」。

✎ 整體的製作步驟

在第 2 章的各個步驟一口氣畫完大面積。
查看整體的製作步驟,一邊和詳細步驟對照一邊著色
吧!

1.描繪線條畫

2.遮蓋

3.背景上色

4.描繪背景

5.花朵等細節上色

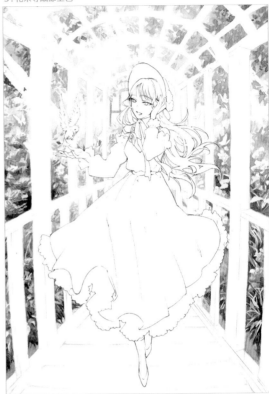

6.拱頂上色

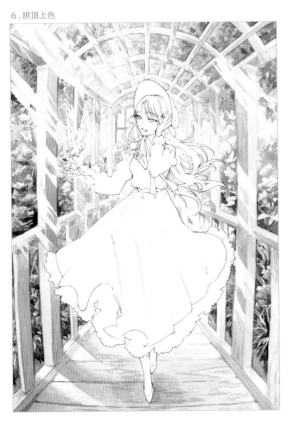

7.肌膚上色

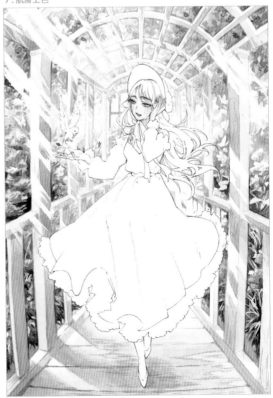

8. 頭髮上色

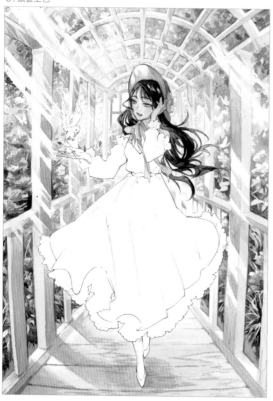

9. 連身裙上色

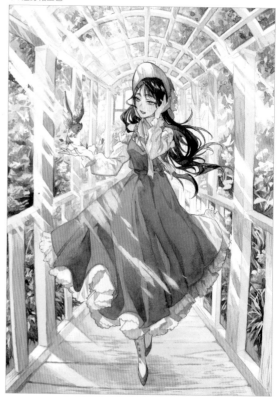

10. 掃描到電腦上

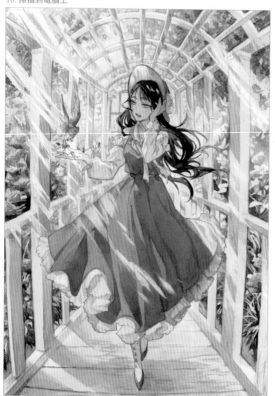

11. 修正亮度完成

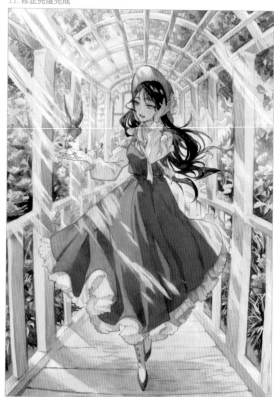

草圖

✏ 光線照耀的庭園

想像製作灑滿陽光的花園。為了美麗地展現水彩風格的滲色與透明感，
配色不太使用混濁的顏色。

01 描繪線條畫　　草稿與線條畫

✏ 分別描繪角色與背景的線條畫

❶使用描圖台，用自動鉛筆從草圖描繪出線條畫。拱頂等背景的建築物，要用尺畫直線，完成草稿。
❷角色的頭髮與肌膚的線條用 COPIC Multiliner 的紫紅色描繪，藍色連身裙的線條用鈷色描繪。
❸用黃綠色的色鉛筆謄清背景的拱頂的線條畫。這時為了呈現柔和的線條，盡量徒手畫出直線。

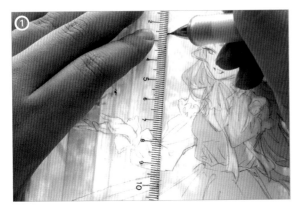

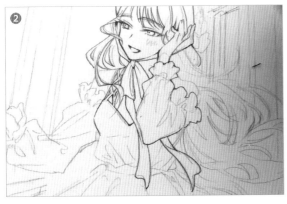

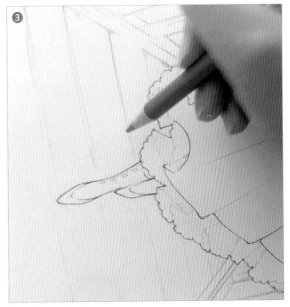

遮蓋草木、拱頂與光彩

❶使用「Jonbrian NO.1」，人物、背景都上色，在基底塗上整體。在此塗的顏色非常淡，不用在意不均勻，因此不塗水直接上色。

❷基底乾掉後，遮蓋花朵、落在拱頂的光彩部分。用水溶掉遮蓋液，水量調成 🌑🌑💧 嘶嘶地畫短線，遮蓋光線射入的留白。

POINT

雖是之後的步驟圖像，不過遮蓋的範圍如右圖。草叢部分的遮蓋折射出顏色。

單色　背景①

JonbrianNO.1

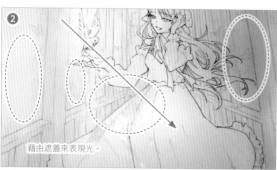

藉由遮蓋來表現光。

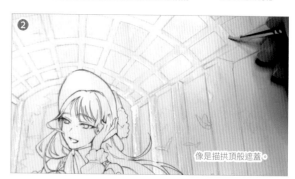

像是描拱頂般遮蓋。

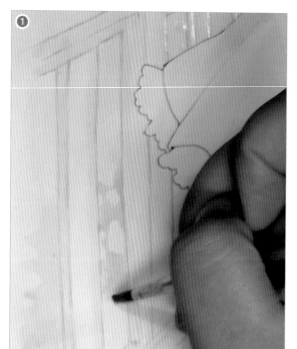

草木上色

❶用「深綠色」對草叢上色。從遮蓋的上方塗顏色，畫出草叢大致的形狀。

❷處處在紙上加進「葉綠色」，輪流上色，一邊做出漸層一邊繼續塗。

單色　背景②③

深綠色　　　　　　　　　　　葉綠色

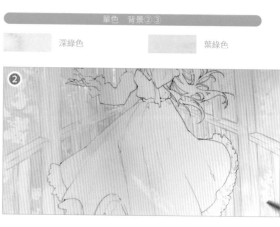

🖌 草木上色②

❶用「黃土色」塗泥土的基底。
❷用袖珍筆蘸遮蓋液，用短曲線遮蓋草的形狀。

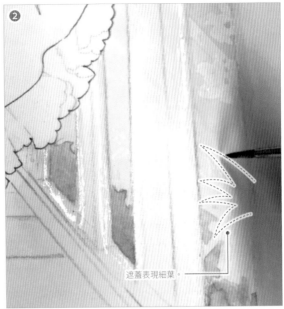

遮蓋表現細葉。

単色 泥土①

黃土色

🖌 草木上色③

❶用「永久綠」＋「葉綠色」
＋「陰影綠」改變濃度上色。
❷❶的顏色疊上 2、3 次。
（光照射的地方可減少陰影
綠的分量等做出調整。）

混色 背景④

永久綠
＋ 葉綠色
＋ 陰影綠

越近前顏色越深。

🖌 揭下遮蓋
　　對草上色

❶用橡皮擦揭下遮蓋。
❷從上面疊上「橄欖綠」追
加深度。

POINT
揭下遮蓋時要先等周圍
的顏色充分乾燥。

花朵上色

這次綠色的範圍很多，因此為了查看整體的明暗與彩度，花朵之後再上色。

此外，淡色的花朵要是先上色，在塗深綠時就得避開花朵上色，因此之後再塗吧。

❶用「膚色」＋「亮粉色」➡「Jonbrian NO.2」漸層上色。

❷在❶的「膚色」＋「亮粉色」➡「Jonbrian NO.2」追加「烏賊墨色」＋「亮紫色」加上影子。

❸右邊的花朵也以同樣方式上色。

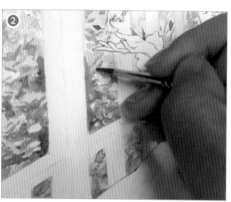

混色　花朵①

膚色
＋ 亮粉色
➡ JonbrianNO.2

混色　花朵②

烏賊墨色
＋ 亮紫色

03 拱頂上色　　描繪陰影

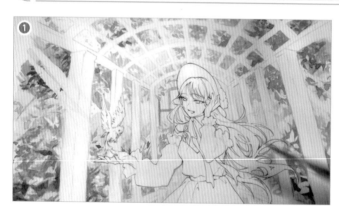

拱頂的光留白

❶❷用「深綠色」＋「Jonbrian NO.1」，並非遮蓋光彩和成為直線的部分，不要徒手上色，要避開對影子上色。

❸對拱頂整體同樣上色。

混色　拱頂①

深綠色
＋JonbrianNO.1

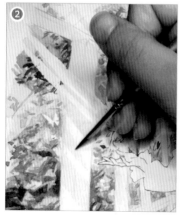

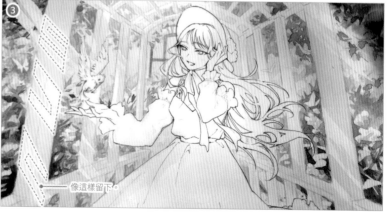

像這樣留下。

🖌 描繪拱頂的影子

❶用「鼠尾草綠」＋「陰影綠」注意陽光灑落感並加上影子。
❷注意柱子的面，用相同顏色塗在光不易照射到的右面。
❸地面也同樣上色，稍微暈色。

🖌 細影上色

❶用原本的顏色，在斜線上加上柱子上灑落的陽光。
❷拱頂的格子狀部分的下面上色。
❸用袖珍筆蘸相同顏色，描拱頂的輪廓呈現層次。

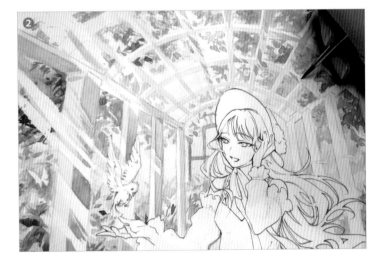

✏️ 走廊的影子上色

❶畫在拱頂的影子顏色乾掉，顏料定型後，在走廊整體用筆鋪水。
❷在調色盤將「葉綠色」＋「鼠尾草綠」＋「淡紅色」混色，避開人物上色，在「葉綠色」＋「鼠尾草綠」＋「淡紅色」中再用「陰影綠」混色，用這個顏色畫地板的線條。
❸用相同顏色水量△△△的「陰影綠」，在腳下塗上人物圓形的影子。
❹用相同顏色仔細畫上木板的線條和木紋。

混色 床①

葉綠色
+ 鼠尾草綠
+ 淡紅色

混色 床②

葉綠色
+ 鼠尾草綠
+ 淡紅色
+ 陰影綠

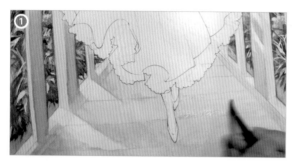

04 臉部與肌膚上色　　瞳孔與妝容

✏️ 肌膚上色

❶在基底塗上「Jonbrian NO.1」＋「Jonbrian NO.2」＋「膚色」。
❷在❶再追加「膚色」和「朱色」混色，以漸層追加紅色。
❸用「膚色」＋「朱色」描繪嘴巴。

混色 肌膚①

JonbrianNO.1
+ JonbrianNO.2
+ 膚色

混色 肌膚②

JonbrianNO.1
+ JonbrianNO.2
+ 膚色
+ 朱色

混色 肌膚③

膚色
+ 朱色

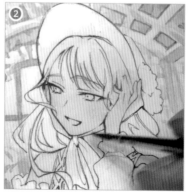
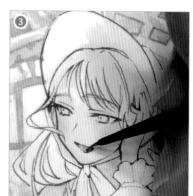

🖌 描繪瞳孔

❶用「深綠色」塗滿瞳孔。
❷用「天際藍」在瞳孔的上半部塗上藍色的睫毛影子。
❸用和❷相同的顏色在白眼球部分塗上影子。
❹用COPIC Multiliner 的棕色添加睫毛調整形狀。

單色 瞳孔①
深綠色

單色 瞳孔②
天際藍

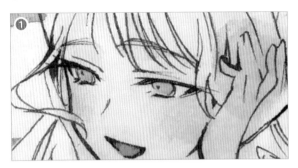

🖌 完成臉部

❶用Signo 白色塗瞳孔的高光。
❷妝容上色。用「膚色」＋「朱色」，在雙眼皮部分和淚袋塗上眼影。
❸用和❷相同的顏色繼續塗臉頰和眉毛下方，完成臉部整體的陰影。

混色 妝容①

膚色
＋ 朱色

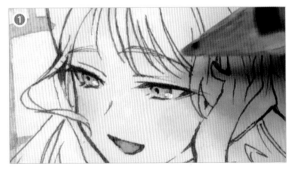

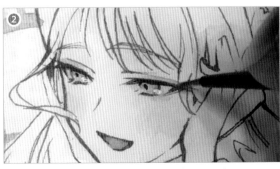

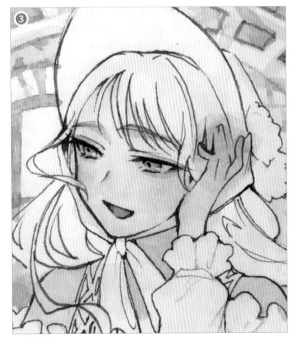

05 頭髮上色　從基底加上影子

🖌 頭部上色

❶高光部分不上色留白，用「深琥珀色」＋「陰影線」＋「鼠尾草綠」的混色塗頭部的基底。
❷❸以頭髮右側為中心重疊上色，讓顏色清楚鮮明。

混色　頭髮①

深琥珀色
＋陰影線
＋鼠尾草綠

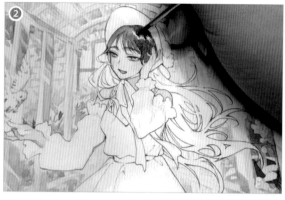

🖌 腦後頭髮的濃淡

❶❷在基底塗上「深琥珀色」＋「陰影線」＋「鼠尾草綠」，再用「烏賊墨色」混色，做出新的顏色。髮尾之後會用別的顏色上色，因此不要塗太多，先對頭髮上色。

混色　頭髮③

深琥珀色
＋陰影線
＋鼠尾草綠
＋烏賊墨色

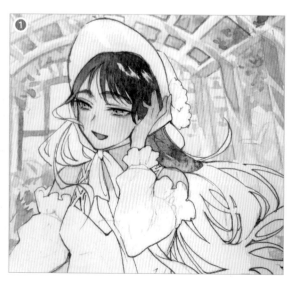

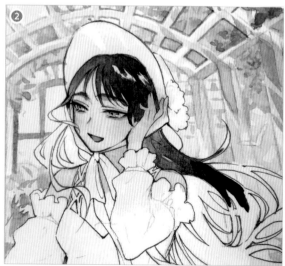

✐ 頭髮重疊上色

❶趁先塗的髮色未乾時，在髮尾塗上「黃綠色」，在紙面上做漸層。

❷用相同顏色塗背部的頭髮和側面頭髮，用髮尾明亮的「黃綠色」和烏賊墨色系陰暗的混色，利用對比表現頭髮透光的樣子。

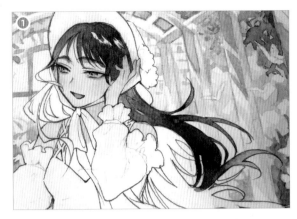

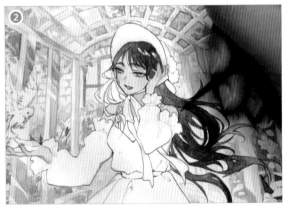

| 單色 頭髮② |
| 黃綠色 |

✐ 描繪影子

藉由重疊上色逐漸加深顏色，等紙面乾掉再開始上色。

❶用「深琥珀色」＋「陰影綠」＋「鼠尾草綠」＋「烏賊墨色」的混色繼續塗瀏海。水量💧💧左右，不要太多水，重疊塗上深色。避免塗滿，刻意配合髮流，留下基底的顏色不要塗，就能表現陽光灑落的發光感。

❷用相同顏色也在腦後頭髮加上影子。這邊沿著髮流加上影子。

❸越往髮尾疊加越多「黃綠色」，用袖珍筆描繪頭髮細緻的影子。

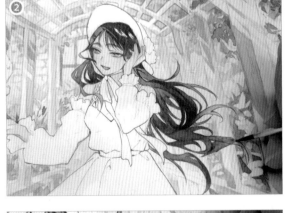

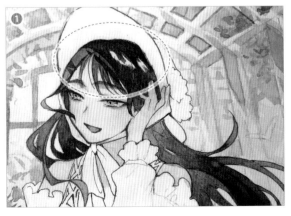

✎ 帽子上色

❶用「深琥珀色」＋「Jonbrian NO.1」避開光塗基底。在帽子邊緣加進「焦糖栗色」和「烏賊墨色」，做成漸層。
❷用相同顏色重疊上色，在帽子被光照射的面在斜線上上色。因為想要稍微暈色描繪光擴散的樣子，所以切換成水筆讓顏色融合暈色。
❸在❷的顏色追加「陰影綠」，加上帽子的影子。

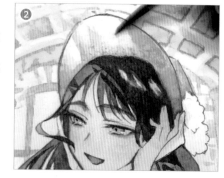

混色　帽子①

深琥珀色
+JonbrianNO.1

混色　帽子②

深琥珀色
+JonbrianNO.1
＋焦糖栗色
＋烏賊墨色

混色　帽子③

深琥珀色
+JonbrianNO.1
＋焦糖栗色
＋烏賊墨色
＋陰影綠

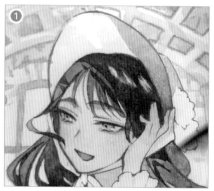

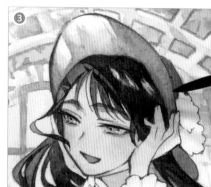

✎ 裝飾上色

❶將「錦葵紫」＋「丁香色」混色，塗花飾的上側。
❷用「薰衣草色」塗下側的顏色，留下高光在紙面上混色，增加色幅。
❸用「深綠色」＋「天際藍」塗滿緞帶。

混色　花飾①

錦葵紫
＋丁香色

單色　花飾②

薰衣草色

混色　緞帶①

深綠色
＋天際藍

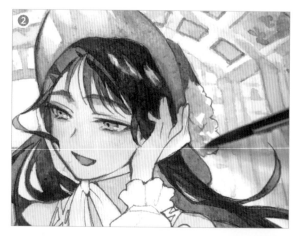

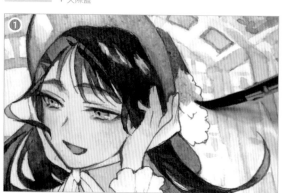

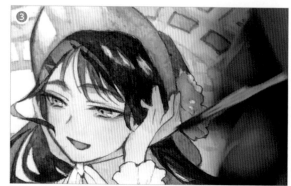

緞帶上色

❶用「深綠色」＋「天際藍」塗緞帶，想像越往尾端變得越明亮，在紙上加進「葉綠色」，做出漸層。
❷用「錦葵紫」＋「薰衣草色」在緞帶加上影子。

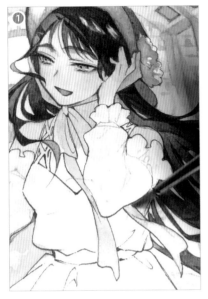

單色　背景③	
	葉綠色

混色　緞帶②	
	錦葵紫
	＋ 薰衣草色

07 女用襯衫上色　　皺褶的陰影

袖子部分上色

❶❷用水量❍❍❍❍加上邊緣，再用「丁香色」＋「灰色調」＋「薰衣草色」的混色上色，留下邊緣的高光部分。
❸在影子追加❶，塗上「鈷紫光」＋「戴維灰」。擴展袖口的深色，加上影子。手肘等形成皺褶的部分，用袖珍筆上色留下線條。

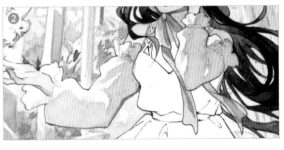

往箭頭方向擴展。

擴展的狀態。

用袖珍筆加上影子。

混色　女用襯衫　荷葉邊①

丁香色
＋ 灰色調
＋ 薰衣草色

荷葉邊的基底

荷葉邊部分和女用襯衫相同，用「丁香色」+「灰色調」+「薰衣草色」的混色塗滿。
因為顏色很淡，所以不塗水直接上色。

丁香色
+ 灰色調
+ 薰衣草色

荷葉邊的細節

❶用塗基底的顏色畫出裙子整體的皺褶，用水量💧💧💧塗上大片的淡影。
❷注意裙子的立體荷葉邊部分，在「丁香色」+「灰色調」+「薰衣草色」追加「鈷紫光」+「戴維灰」，混色之後上色。配合裙子的凹凸，做出上色的部分與不上色的部分。
❸裙子左側的荷葉邊上色。一邊上色一邊配合荷葉邊下擺的連接方式，畫出中間的荷葉邊的線條。

丁香色
+ 灰色調
+ 薰衣草色
+ 鈷紫光
+ 戴維灰

◀在裙子加上大片影子。

▲加上荷葉邊的影子。

▲加上荷葉邊的細影。

✎ 描繪細節

❶ 用和荷葉邊的影子相同的顏色，配合布料的凹凸對裙子的皺褶重疊上色。

❷ 畫面右側形成影子的部分塗滿，為了防止畫面鬆散，再加上深影追加立體感。配合展開的裙子，用袖珍筆畫出放射狀的線條。

❸ 用「黃灰色」將鞋子塗滿。

單色　靴	
	黃灰色

▼配合裙子布料扭轉的部分，皺褶攤開。

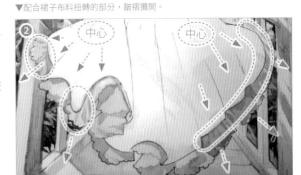

✎ 水藍色連身裙上色

❶ 用「酞菁藍黃色調」+「鈷綠寶石光」+「綠松石藍」的混色塗滿連身裙的上半部。

❷ ❶連身裙的顏色有點明亮，感覺彩度太高……因此讓顏色變暗。追加「鎘紅橙色」上色兩遍。

❸ 用相同顏色，使用袖珍筆也對肩帶上色。

混色　裙子①	
	酞菁藍黃色調
	+ 鈷綠寶石光
	+ 綠松石藍

混色　裙子②	
	酞菁藍黃色調
	+ 鈷綠寶石光
	+ 綠松石藍
	+ 鎘紅橙色

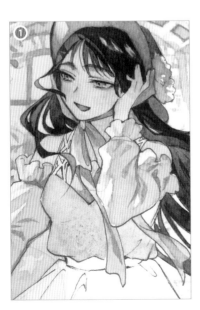

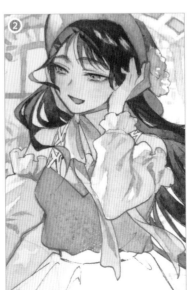

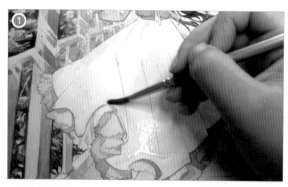

連身裙的基底

❶連身裙的裙子部分塗水，平整塗上深色做預備。

❷❸用「酞菁藍黃色調」+「鈷綠寶石光」+「綠松石藍」的混色塗滿。由於有最先塗的遮蓋液，所以高光顯現。

混色　裙子①

酞菁藍黃色調
+鈷綠寶石光
+綠松石藍

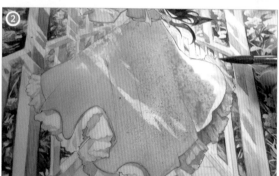

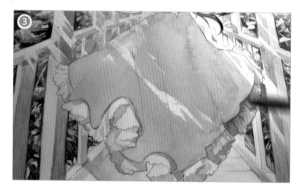

重疊上色

❶在「酞菁藍黃色調」+「鈷綠寶石光」+「綠松石藍」加上「鎘紅橙色」混色，讓顏色變暗塗 2 遍。

❷在❶塗的顏色乾掉後，在❸用追加「深超藍」+「普魯士藍」的顏色，在讓裙子部分變清楚的邊緣加上影子。

❹軀幹的影子部分也用相同顏色上色。

混色　裙子②

酞菁藍黃色調
+鈷綠寶石光
+綠松石藍
+鎘紅橙色

混色　裙子③

+深超藍
+深深藍

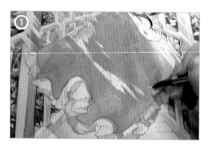

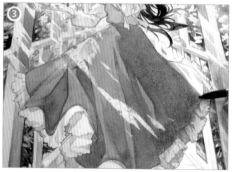

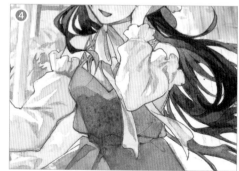

🖌 裙子的高光上色

❶在裙子的影子部分再畫細影，充分乾燥後揭下高光的遮蓋部分。

❷❸揭下的高光部分用水量🌢🌢🌢的「Jonbrian NO.1」+「深綠色」的混色上色，變成溫暖的色調。

混色　裙子④	
	JonbrianNO.1
	+ 深綠色

🖌 高光暈色融合

❶「酞菁藍黃色調」+「鈷綠寶石光」+「綠松石藍」用水稀釋，高光部分.的邊緣一邊暈色一邊上色，緩和高光的印象。

❷裙子的邊緣部分用❶的顏色上色。

混色　裙子①	
	酞菁藍黃色調
	+ 鈷綠寶石光
	+ 綠松石藍

邊緣部分上色。

小鳥上色

❶因為想畫成頭、翅膀和背部都是藍色的鳥，所以先塗藍色部分。在小鳥塗上「深藍色」。

❷跟前的翅膀內側用「灰色調」＋「戴維灰」＋「薰衣草色」塗基底。

❸因為裡面想塗成橙色，所以橙色部分用「亮鍋紅」＋「那不勒斯黃」的混色上色。

❹用淡「深超藍」＋「淺超藍」讓橙色與藍色的界線融合。翅膀背面也用藍色充分重疊上色，尾羽的尾端、翅膀的邊緣用「中性色」加上影子。

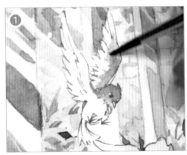

混色　鳥①
亮鍋紅
＋那不勒斯黃

單色　鳥②
深藍色

混色　鳥③
深超藍
＋淺超藍

混色　鳥④
灰色調
＋戴維灰
＋薰衣草色

單色　鳥⑤
中性色

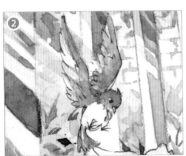

光線照射

後退查看整體，修改對比不足的地方和突兀的部分。

❶為了強調光線照射的表現，添加筆的筆觸。用「朱砂色」＋「焦糖栗色」＋「陰影綠」的混色，配合光線照射的方向畫影線（斜線）。藉此就能添加立體感，和有點懷念的氣氛。

❷確認整體便完成。

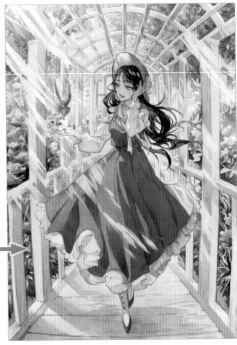

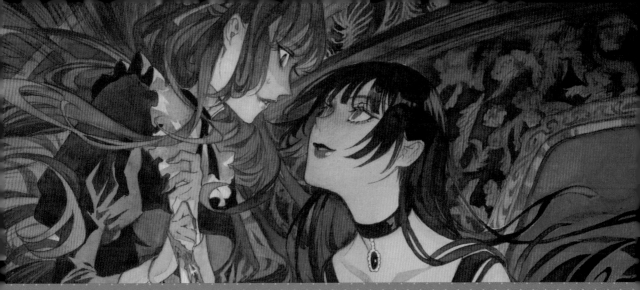

第 3 章

水彩畫的畫法
掌握配色

水彩畫畫法的高級篇，要教大家畫出暗色調的妖豔氣氛。藉由精細的花樣與漸層，表現在黑暗中浮現的發光感。本章將為大家解說產生深色對比的水彩畫新天地。

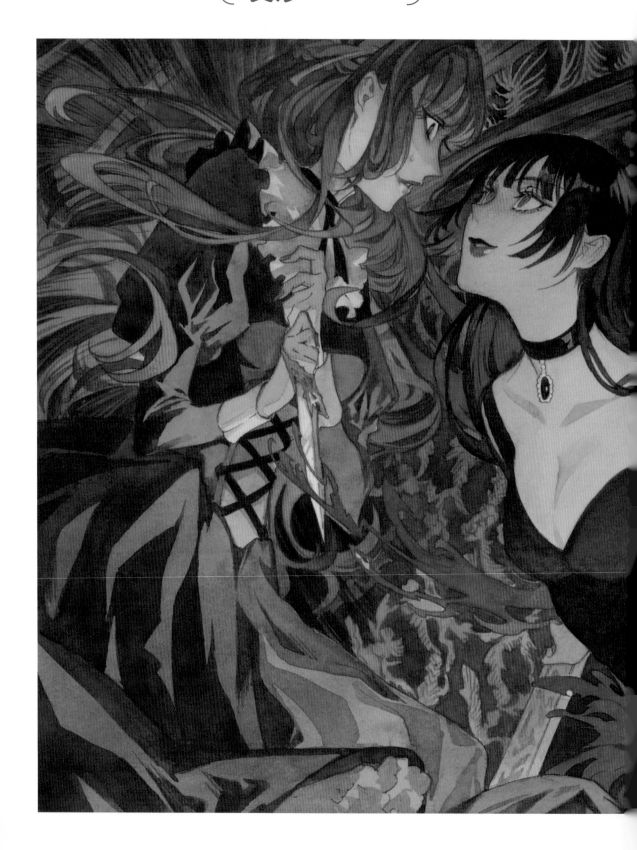

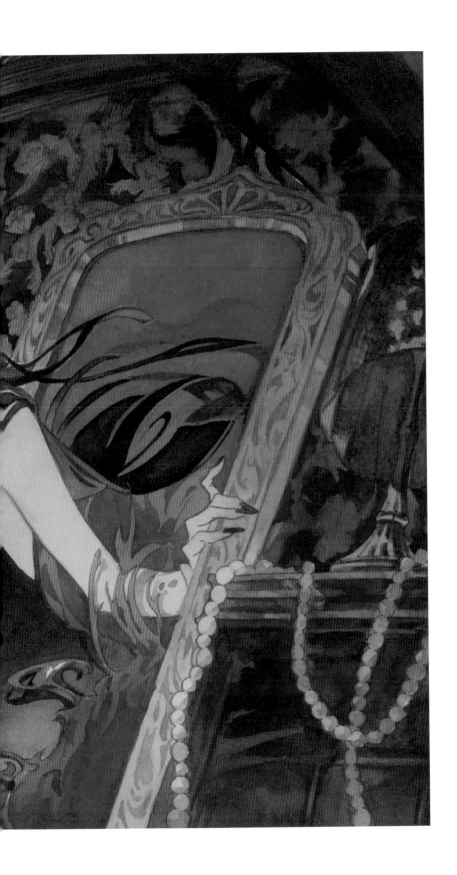

使用的用具

[遮蓋膠帶]
❶mt1P 淡紫色
❷mt1P 無光白

[遮蓋液]
❸Schmincke 遮蓋液 中性 筆型

[水彩筆]
❹TalenS Van Gogh 水彩設計筆 GASF 12 號
❺好賓 水彩用 Resable mini Resable 31R 8 號
❻好賓 水彩用 Resable mini Resable 31R 6 號
❼好賓 水彩用 Resable mini Resable 31R 4 號
❽好賓 水彩用 Resable mini Resable 31R 2 號
❾好賓 水彩用 Resable mini Resable 31R 0 號
❿TalenS Van GoghViSual 筆（Script）2 號
⓫TalenS Van Gogh LongViSual 筆 2/0 號
⓬TalenS Van GoghViSual 筆（Round）5 號
⓭ARTETJE CAMLON PRO PLATA630 10/0 號

⓮uni-ball Signo 白
⓯COPIC Multiliner0.3 橄欖
⓰COPIC Multiliner 0.3 紫紅
⓱PILOT Dr.Grip CL 0.5

顏色調色盤

※ 刊出主要使用的顏色。依照使用的地方，顏色的分配有所不同，所以可能和下方的調色盤的顏色不一樣。

基底

❶
JonbrianNO.1

❷
那不勒斯黃
+ 黃土色

❸
淡紅色
+ 深琥珀色

❹
灰色調

❺
鼠尾草綠

❻
酞菁藍黃色調

❼
印度紅
+ 黃灰色

❽
深綠色
+ 檸檬黃

圖案

❶
印度紅

❷
馬斯紫

❸
那不勒斯黃

❹
淡紅色
+ 那不勒斯黃

牆壁 1

❶
陰影綠
+ 鼠尾草綠

❷
陰影綠
+ 中性色

牆壁 2

❶
中性色

❷
鈷藍色
+ 礦物紫

鏡子

❶
黃土色
+ 黃灰色

❷
丁香色

❸
黃灰色
+ 馬斯紫

紅色

❶
朱砂色
+ 猩紅色

❷
朱砂色
+ 猩紅色
+ 印度紅
+ 烏賊墨色

※ 顏料全都使用「好賓 透明水彩顏料 108 全色組」。

燈

①

鈷紫光

②

礦物紫

③

深超藍

④

中性色

⑤

礦物紫
+ 洋紅色

⑥

黃灰色
+ 黃綠色

⑦

烏賊墨色
+ 淡紅色

黑髮（右側的女性）

①

朱砂色
+ 猩紅色

②

中性色
+ 馬斯紫

③

陰影綠
+ 鼠尾草綠

架子

①

烏賊墨色
+ 黃灰色
+ 黃土色

②

烏賊墨色
+ 黃灰色
+ 黃土色
+ 印度紅

③

烏賊墨色
+ 印度紅
+ 馬斯紫

珍珠

①

薰衣草色
+ 丁香色

②

銅礬藍
+ 深超藍

肌膚

①

JonbrianNO.1
+ 丁香色

②

焦糖栗色
+ 吡羅紅寶石
+ JonbrianNO.1
+ 黃土色

③

焦糖栗色
+ 吡羅紅寶石

④

丁香色
+ 銅礬藍

⑤

朱砂色
+ 猩紅色

⑥

中性色

棕髮（左側的少女）

①

JonbrianNO.1
+ 淡紅色
+ 琥珀色

②

JonbrianNO.1
+ 淡紅色
+ 琥珀色
+ 深橙黃色

③

烏賊墨色
+ 淡紅色
+ 深琥珀色

④

烏賊墨色

黑色服裝

①

中性色
+ 鼠尾草綠
+ 戴維灰

②

陰影綠
+ 中性色
+ 烏賊墨色

白色服裝

①

丁香色
+ 戴維灰
+ 膚色
+ 天際藍

②

膚色

綠色服裝

①

陰影綠
+ 鼠尾草綠

②

陰影綠
+ 中性色

③

中性色

④

印度紅

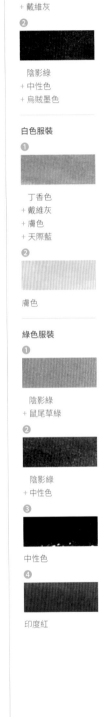

1.線條畫

2.塗底的部分

3.背景描繪結束

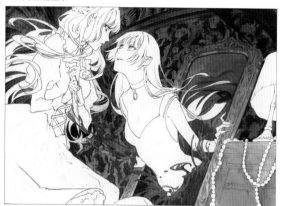

4.燈上色的部分

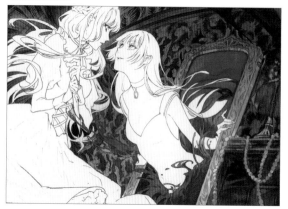

5.到肌膚上色完成

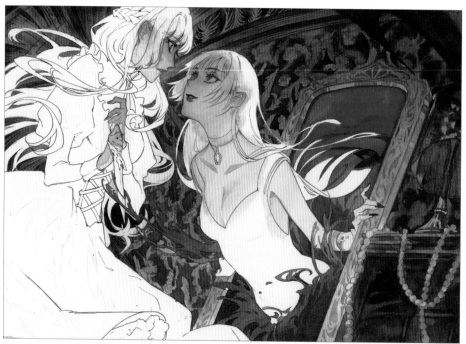

6.到頭髮上色完成

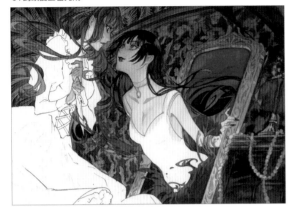

7.到衣服上色完成

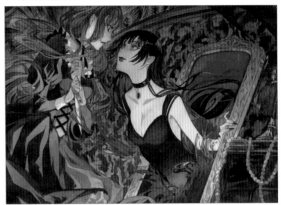

8.調整整體，傳輸到電腦完成

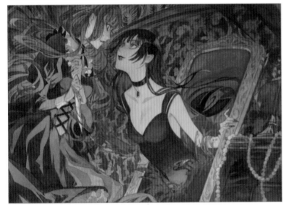

9.在電腦上調整對比便完成

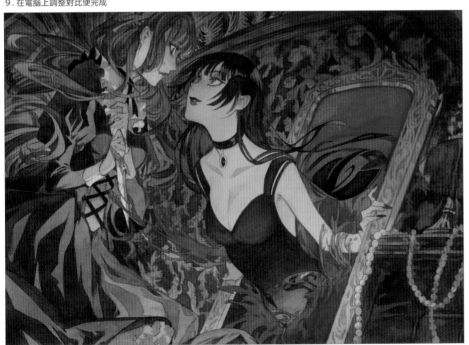

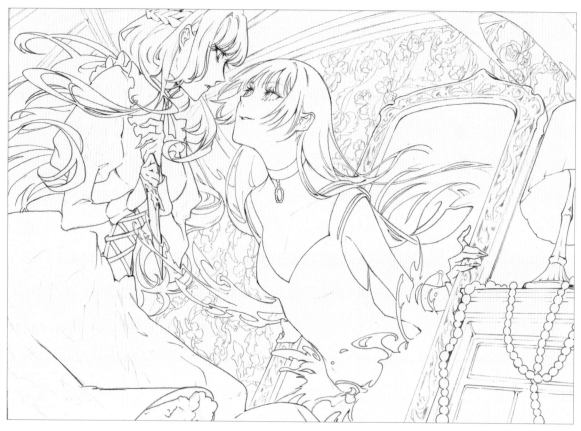

製作線條畫

用⑰「Dr.Grip CL 0.5」（自動鉛筆）製作草稿。從上面在臉部周圍及預定
用暖色系著色的地方用⑯「COPIC Multiliner0.3 紫紅」的筆，在冷色系的
部位用⑮「COPIC Multiliner0.3 橄欖」的筆描圖。

草圖

奇異戲劇性的一個場景

以復古的色調畫成奇異氣氛的插畫。鏡子裡的女
性與現實世界的少女正在進行交易的場景。

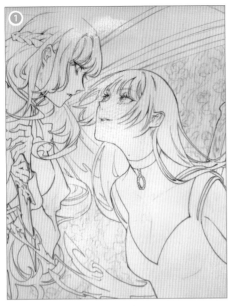

塗水和色彩區分

❶使用④「水彩設計筆 GASF 12 號水筆」對圖畫整體如輕撫般塗上水。在水上稀釋「Jonbrian NO.1」輕輕塗在紙上，和水融合後對圖畫整體如輕撫般上色。人物與背景也統一一口氣塗完。

❷使用⑥「mini Resable 31R 6 號」，在❶沾濕的牆壁部分乾掉前用「那不勒斯黃」＋「黃土色」上色。

❸從牆壁的上側到中央，塗上「淡紅色」＋「深琥珀色」，做出漸層。牆壁梁的部分想畫成綠色，因此塗上「鼠尾草綠」。

❹梁上方的牆壁顏色和花樣想要改一下，因此用「酞菁藍黃色調」上色。

單色　基底①	Jonbrian NO.1
混色　基底②	那不勒斯黃＋黃土色
混色　基底③	淡紅色＋深琥珀色
單色　基底⑤	鼠尾草綠
單色　基底④	灰色調
混色　基底⑥	酞菁藍黃色調
混色　基底⑦	印度紅＋黃灰色
混色　基底⑧	深綠色＋檸檬黃

做出漸層

鼠尾草綠

❺架子上色（因為還有水分，所以這時不用再度鋪水，直接上色。）架子下側～中央部分用「印度紅」＋「黃灰色」上色。

❻架子上側用「深綠色」＋「檸檬黃」上色，在架子的中央部分和❺混合，做出漸層。

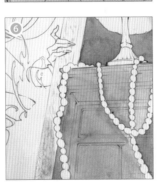

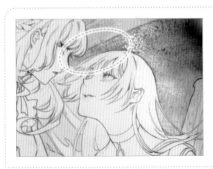

POINT

包含臉部周圍，靠裡面的部分稍微變暗，呈現遠近感。在此從先上色的「淡紅色」＋「深琥珀色」的上面，在臉部附近的背景疊上「灰色調」，在紙面上讓顏色融合。藉此在漸層中也能產生景深。

利用有層次的主題凸顯背景

❶ 使用⑫「ViSual 筆（Round）5 號」的筆，沿著草圖用「印度紅」塗牆壁的圖案。
❷ 從圖案上再加上 1 種顏色。在 ❶ 上色的地方之中，從開始乾掉的部分依序疊上「馬斯紫」。包含 ❶ 的圖案，背景的褐色部分也統一一口氣迅速上色。這時人物附近形成影子的地方塗深一點等，並非均勻上色，而是注意稍微形成漸層。如此牆壁的圖案就會呈現深度。

單色　圖案①
印度紅

單色　圖案②
馬斯紫

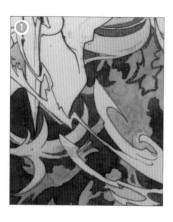

POINT

細微的圖案上色時，先沿著草圖用細筆描輪廓讓形狀變清楚。接著將內側塗滿。

使用明亮一點的黃色讓牆壁有深淺差異

❶ 在背景左上迅速塗上溶開的淡「那不勒斯黃」作為底色。即使在背景中，最終這個部分也要變明亮，所以在基底先準備明亮的顏色。
❷ 這裡不要太過明亮變得突兀，從上面疊加「淡紅色」上色，和 ❶ 的「那不勒斯黃」融合。

單色　圖案③

那不勒斯黃

混色　圖案④

淡紅色
＋那不勒斯黃

畫出陰影

❶ 使用⑨「細筆 mini Resable 31R 0 號」，在木框的基底塗上「陰影綠」＋「鼠尾草綠」。
❷ 再用深綠色的「陰影綠」＋「中性色」，在通過木框中央的軌道部分的凹凸和木框兩端加上淡影。木框的中央附近是反光的部分，所以保留亮度。

混色　牆壁1①

陰影綠
＋鼠尾草綠

混色　牆壁1②
陰影綠
＋中性色

隨機加上圖案

❶❷ 在中央上側的牆壁使用⑫「ViSual 筆（Round）5 號」的細筆，用「中性色」描繪圖案（這裡在草圖沒有畫出來，因此隨機畫上去）。
❸ 用「陰影綠」＋「中性色」加上木紋的線條，完成更加寫實的描寫。

03 添加筆觸　讓圖畫有氣勢

加上和主題同色系的線條，讓圖畫有氣勢

❶ 使用⑫「ViSual 筆（Round）5 號」的筆，對圖畫的左上著色。「中性色」不要塗滿，描繪多條細線，利用筆觸的技法繼續塗。
❷ 背景的顏色不要塗滿，以輕柔的筆觸咻咻地添加線條。如此活用背景，重疊許多線條便會產生漸層。
❸ 塗滿深色看起來會很厚重，因此添加筆觸，在圖畫呈現輕盈感和節奏。塗上和木框同色系的顏色，讓圖畫具有一體感。

追加筆觸。

POINT —— 何謂筆觸？——

指用筆等繪畫用具的前端，輕輕觸碰般描繪的技法。利用連續的細線或線頭的模糊等，用在描寫陰影和凹凸時。
藉由如同集中線般漫畫的表現就能表現出氣勢和緊迫感。

鏡框上色

❶ 使用⑥「mini Resable 31R 6 號」，在鏡框上側以水量💧💧💧的「黃土色」＋「黃灰色」塗上底色，此外下側用水量💧💧💧的「丁香色」著色。

❷ 在框上下的底色上面，分別重疊塗上溶開的相同深色。首先在框的上側塗上深一點的「黃土色」＋「黃灰色」。

❸ 接著用比底色深一點，溶開的「丁香色」塗框的下側，和上側的「黃土色」＋「黃灰色」連接。同樣也用「丁香色」塗在框的側面。

混色　鏡子①
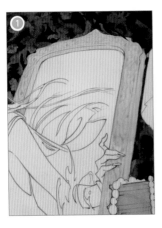
黃土色 ＋黃灰色

單色　鏡子②
丁香色

混色　鏡子③
黃灰色 ＋馬斯紫

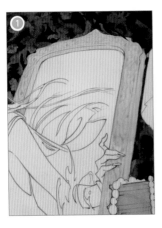
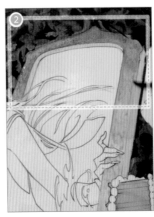

❹ 使用「黃灰色」＋「馬斯紫」，用⑫「ViSual 筆（Round）5 號」的筆根據草圖描繪框的花樣。

❺ 在鏡框均勻地描繪圖案。

❻ 框的內側等細節也使用相同顏色描繪，讓鏡子呈現立體感。

✏ 鏡子上色

① 準備水筆。鏡子裡的背景均勻地鋪水。

② 使用⑥「mini Resable 31R 6 號」的筆，從水上用「朱砂色」＋「猩紅色」一口氣塗滿。

③ 避開頭髮等繼續塗。

④ 鏡子下方也避開人物，用溶開的相同深色著色。

⑤ 鏡子下方想要塗比 ②、③、④ 更帶有褐色的紅色，因此在「朱砂色」＋「猩紅色」之中用「印度紅」和「烏賊墨色」混色調成暗色。避開鏡子的飛沫上色，鏡子裡的人物就會看起來更像真的衝出來。

混色 紅色①

混色 紅色②

朱砂色
＋猩紅色

朱砂色
＋猩紅色
＋印度紅
＋烏賊墨色

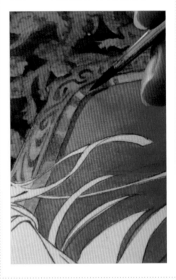

POINT

在鏡子內側的邊緣，也用「印度紅」＋「烏賊墨色」加上影子。

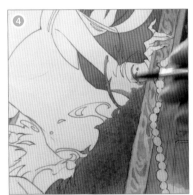

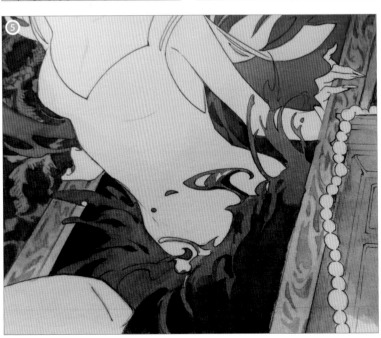

🖌 燈上色

❶ 使用⑧「mini Resable 31R 2 號」的筆，用「鈷紫光」在燈罩上底色。多蘸點水，均勻地上色。在金屬部分使用「黃灰色」＋「黃綠色」。

❷ 從上面用「礦物紫」添加深度。

❸ 再避開形成圖案的部分，疊上「深超藍」。

❹ 只有燈罩的上半部用「中性色」塗暗，燈罩的內側用「礦物紫」＋「洋紅色」著色。

❺ 用「烏賊墨色」＋「淡紅色」加上影子和凹凸。這時，為了呈現燈罩的布料質感，不是塗滿，而是縱向加上線條般繼續塗。此外為了呈現柔軟的質感，整體不要畫成太清楚的影子。

單色 燈①
鈷紫光

混色 燈⑥
黃灰色
＋黃綠色

單色 燈②
礦物紫

單色 燈③
深超藍

單色 燈④
中性色

混色 燈⑤
礦物紫
＋洋紅色

混色 燈⑦
烏賊墨色
＋淡紅色

POINT

為了描寫堅硬的金屬，用水少一點的「烏賊墨色」＋「淡紅色」融合，先畫出清楚的深影。

🖌 架子上色

①從架子上側用「烏賊墨色」+「黃灰色」+「黃土色」上色。
②從下側用水分多一點的「印度紅」著色。
③直接在①的上面重疊上色，讓2種顏色融合。
④沿著草圖，用「烏賊墨色」+「印度紅」+「馬斯紫」大略加上影子。
⑤再用與④相同的顏色，加上架子的細影和凹凸。

混色 架子①

烏賊墨色
+ 黃灰色
+ 黃土色

混色 架子②

烏賊墨色
+ 黃灰色
+ 黃土色
+ 印度紅

混色 架子③

烏賊墨色
+ 印度紅
+ 馬斯紫

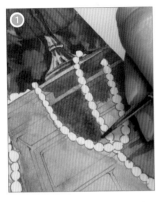

🖌 珍珠上色

①用「薰衣草色」+「丁香色」塗上基底。
②用「銅碧藍」+「深超藍」加上影子。注意光從左側照射，整體上右側偏暗，左側留下較多明亮部分著色。明暗的差異大一點、清楚一些，就能表現堅硬的質感。

混色 珍珠①

薰衣草色
+ 丁香色

混色 珍珠②

銅碧藍
+ 深超藍

肌膚上色

① 用水筆在肌膚整體上水。從上面塗上用水淡淡溶開的「Jonbrian NO.1」＋「丁香色」。

② 同樣淡淡地調合「焦糖栗色」＋「吡羅紅寶石」＋「Jonbrian NO.1」＋「黃土色」，加在髮際線和肩膀與頭髮的接觸點等形成影子的部分，做出成為肌膚基底的自然漸層。這時留下白眼球和下脣的反光部分不上色。

③ 用⑥「mini Resable 31R 6 號」的筆多蘸一些「焦糖栗色」＋「吡羅紅寶石」和水分，和②的顏色混色，做出自然的漸層。

④ 避開白眼球和下脣的反光部分，塗到下巴的線條為止。

⑤ 再用水嘩啦嘩啦地疊上「焦糖栗色」＋「吡羅紅寶石」。這時，可以連頭髮也上色。

混色 肌膚①

JonbrianNO.1
＋丁香色

混色 肌膚②

焦糖栗色
＋吡羅紅寶石
＋JonbrianNO.1
＋黃土色

混色 肌膚③

焦糖栗色
＋吡羅紅寶石

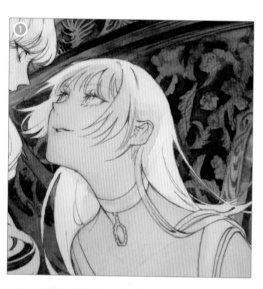

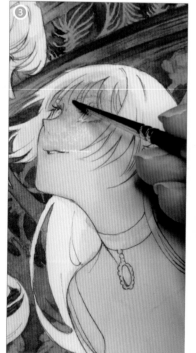

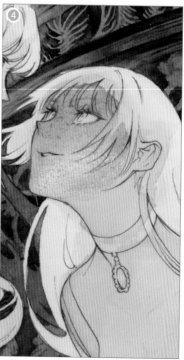

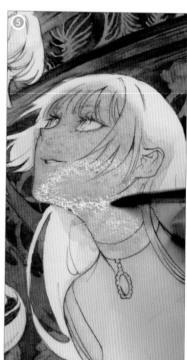

✏ 臉部部位上色

❶ 臉部乾掉後使用⑫「ViSual筆（Round）5號」的筆，用「丁香色」＋「銅礬藍」只塗白眼球。
❷ 用「焦糖栗色」＋「吡羅紅寶石」對鼻子著色。
❸ 直接用水筆塗鼻子顏色的地方，邊界線暈色融合後，用相同顏色將眉毛稍微加深。
❹ 用「朱砂色」＋「猩紅色」將瞳孔塗滿。
❺ 用「中性色」描繪睫毛。
❻ 和瞳孔同樣用「朱砂色」＋「猩紅色」也在嘴脣上色，上脣和睫毛同樣用「中性色」加上影子。
❼ 在上脣發光的地方用⑭「uni-ball Signo白」加上白光。

混色　肌膚④

丁香色
＋銅礬藍

混色　肌膚③

焦糖栗色
＋吡羅紅寶石

混色　肌膚⑤

朱砂色
＋猩紅色

單色　肌膚⑥

中性色

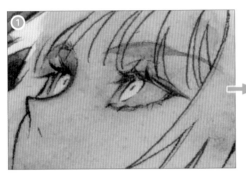
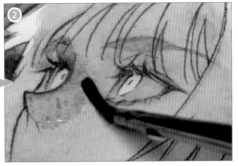

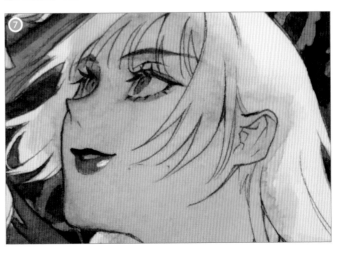

🖌 臉部與臉部部位上色（左側的人物）

※ 基本上使用的顏色與右側的女性相同。

❶用水筆在臉部整體上水，從上面塗上用水淡淡溶開的「Jonbrian NO.1」＋「丁香色」。在耳朵輕輕地塗上「焦糖栗色」＋「吡羅紅寶石」＋「Jonbrian NO.1」＋「黃土色」，使用⑨「mini Resable 31R 0 號」，用水暈色。
❷從髮際線到鼻頭大膽地加上「焦糖栗色」＋「吡羅紅寶石」＋「Jonbrian NO.1」＋「黃土色」。
❸雙手也用和❷相同的顏色上色。
❹用❷塗眉毛和脖頸、臉頰和耳朵前面頭髮的影子等，再用「丁香色」＋「銅礬藍」對白眼球著色。
❺在眼睛周圍用❷的顏色描繪眼線。
❻對瞳孔著色的「朱砂色」＋「猩紅色」，也用來塗嘴脣。

混色 肌膚①

JonbrianNO.1
＋丁香色

混色 肌膚②

焦糖栗色
＋吡羅紅寶石
＋JonbrianNO.1
＋黃土色

混色 肌膚④

丁香色
＋銅礬藍

混色 肌膚⑤

朱砂色
＋猩紅色

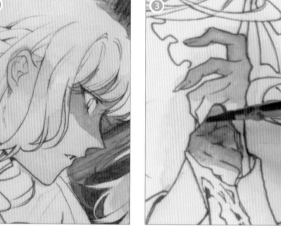

✏ 肌膚上色

❶ 使用⑤「mini Resable 31R 8 號」的筆，在鎖骨和胸口用「焦糖栗色」＋「吡羅紅寶石」添加陰影。
❷ 在手臂和❶一樣加上影子。
❸ 用❶的顏色描上臂和腋下的邊界線，加上影子呈現立體感。

混色 肌膚③

焦糖栗色
＋吡羅紅寶石

✏ 頭髮上色（右側的人物）

❶ 使用⑨「細筆 mini Resable 31R 0 號」，頭髮內側用「朱砂色」＋「猩紅色」畫成有點暗淡的紅色。
❷ 用「中性色」＋「馬斯紫」避開頭髮的高光部分，並且塗滿。
❸ 鏡子附近的頭髮也用❷的顏色塗滿。再用「陰影綠」＋「鼠尾草綠」在內搭衣和高光部分加上有點暗淡的綠色。藉由加上這種細微色調，比起單色上色更能讓頭髮呈現動感。

混色 黑髮①

朱砂色
＋猩紅色

混色 黑髮②

中性色
＋馬斯紫

混色 黑髮③

陰影綠
＋鼠尾草綠

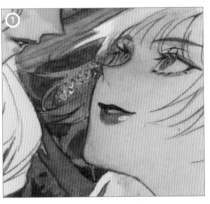
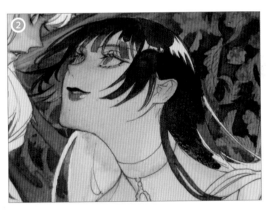

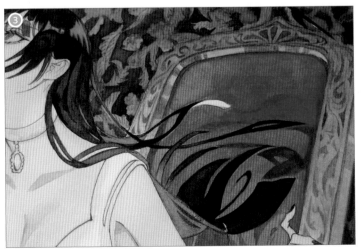

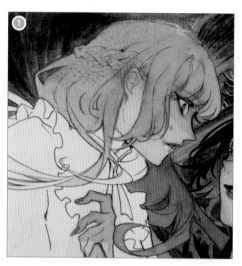

✎ 頭髮上色（左側的人物）

❶ 使用⑥「mini Resable 31R 6 號」的筆，在頭髮塗上底色「Jonbrian NO.1」＋「淡紅色」＋「琥珀色」。

❷ 在頭髮整體用「烏賊墨色」＋「淡紅色」＋「深琥珀色」加上影子。沿著髮流像描線般著色。

❸ 用⑧「mini Resable 31R 2 號」的筆使用「烏賊墨色」，再上更深的褐色，讓頭髮呈現流動般的動作。

混色　棕髮①

JonbrianNO.1
　＋淡紅色
　＋琥珀色

混色　棕髮②

JonbrianNO.1
　＋淡紅色
　＋琥珀色
　＋深橙黃色

混色　棕髮③

烏賊墨色
　＋淡紅色
　＋深琥珀色

單色　棕髮④

烏賊墨色

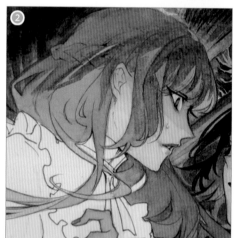

POINT

在頭髮內側和髮尾將「深橙黃色」暈色，讓髮色有深度。

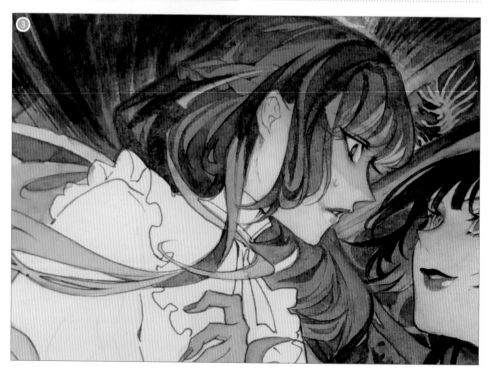

✎ 黑色衣服上色

❶ 使用⑧「mini Resable 31R 2 號」的筆，用底色「中性色」+「鼠尾草綠」+「戴維灰」淡淡地塗滿。這時，為了讓胸口的罩杯和腰部呈現差異，事先上深一點的胸口顏色，稍微乾燥做出自然的陰影。

❷ 從肩帶部分塗上「陰影綠」+「中性色」+「烏賊墨色」，到胸口做出自然的漸層。

❸ 漸層擴展到腰部。在腰部下方留下明亮的綠色，描寫腹部的鼓起。

❹ 在與紅色部分重疊的地方用「陰影綠」+「中性色」+「烏賊墨色」畫影子，創造出立體感。

混色　黑色服裝①

中性色
+ 鼠尾草綠
+ 戴維灰

混色　黑色服裝②

陰影綠
+ 中性色
+ 烏賊墨色

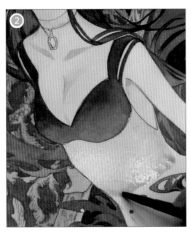

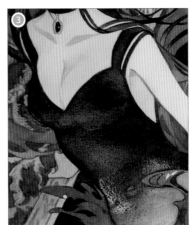

✎ 裝飾品上色

❶ 和黑色衣服的底色相同，用「中性色」+「鼠尾草綠」+「戴維灰」塗項圈的帶子部分。

❷ 避開反光的部分，用「陰影綠」+「中性色」+「烏賊墨色」加上影子。這時吊墜頭也用相同顏色上色。發光的地方清楚地區分色彩，材質就會產生硬度，變成和脖子緊密貼合的印象。

混色　黑色服裝①

中性色
+ 鼠尾草綠
+ 戴維灰

混色　黑色服裝②

陰影綠
+ 中性色
+ 烏賊墨色

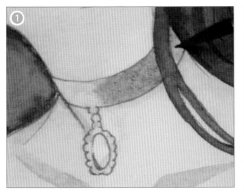

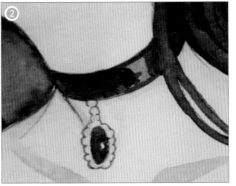

✏ 綠色衣服上色

❶ 用底色「陰影綠」＋「鼠尾草綠」淡淡地塗滿。
❷ 用「陰影綠」＋「中性色」在上半身整體上色。
❸ 使用⑧「mini Resable 31R 2 號」的筆，用深一點的❷的顏色加上影子。胸部的下半部保留亮度，強調鼓起。
❹ 在裙子也同樣加上影子。

混色　綠色服裝①

陰影綠
＋鼠尾草綠

混色　綠色服裝②

陰影綠
＋中性色

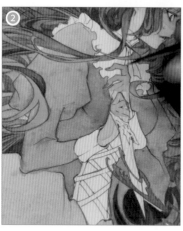

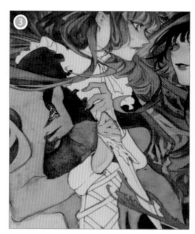

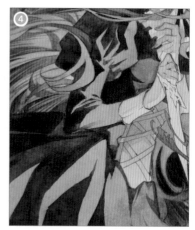

✏ 衣服細節上色

❶ 衣服的白色部分用「丁香色」＋「戴維灰」＋「膚色」＋「天際藍」畫皺褶般上色。
❷ 用「中性色」對衣服的緞帶著色，用「膚色」加上緞帶的影子。
❸ 在劍刃部分也用❶的顏色著色，用「膚色」加上陰影，呈現立體感。也描繪反光的樣子。

混色　白色服裝①

丁香色
＋戴維灰
＋膚色
＋天際藍

單色　綠色服裝③

中性色

單色　白色服裝②

膚色

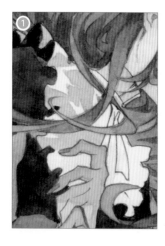

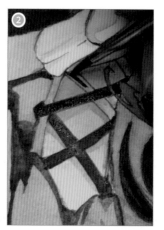

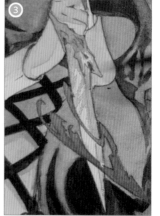

添加不足的對比

俯瞰圖畫修改補充。在對比不足的地方重疊塗上和這個地方相同的顏色，太過顯眼的部分和周圍融合，並調整顏色。

❶ 在左上的草圖線附近用「印度紅」重疊上色，添加紅色。讓圖畫具有節奏和氣勢。

❷ 在形成影子的部分加上幾條顏色更深的線條，再讓顏色的對比變強烈，讓圖畫呈現立體感。

❸ 用「焦糖栗色」+「吡羅紅寶石」+「Jonbrian NO.1」+「黃土色」在肩膀加上影子，淡淡地擴展變成漸層。

❹ 在胸口加上影子，與鎖骨的影子融合。

❺ 在綠色裙子的明亮部分用「陰影綠」+「鼠尾草綠」上色，減弱對比，讓明暗的濃度融合。

單色　綠色服裝④
印度紅

混色　綠色服裝①
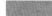
陰影綠 + 鼠尾草綠

由於草圖線確實成形，所以從上面上色也OK。

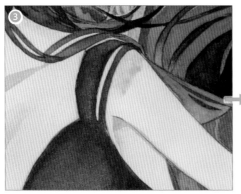

混色　肌膚②
焦糖栗色 + 吡羅紅寶石 +JonbrianNO.1 + 黃土色

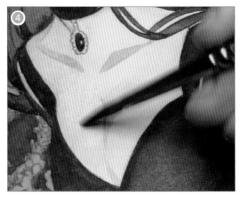

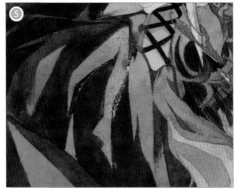

✏ 專欄／挑選顏色的方式

挑選顏色要先思考，要以藍色為主或是以紅色為主等，想要讓整張圖的氣氛是什麼系統，然後決定主要顏色。之後，選擇補足主要顏色印象的次要顏色，最後在想要讓視線投向的地方，如人物周圍等，重點使用顯眼的顏色、加上強調色，就會變得更容易引導視線。

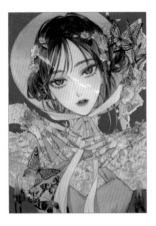

📖 利用暖色和冷色的差異變成有衝擊性的色調

想要吸引所有人的目光，如海報般用清楚的色調變成具有衝擊性的圖畫，因此先將人物統一為冷色系。然後，背景用強烈的紅色讓畫面變華麗。藉由紅色和水藍色做出暖色和冷色的對比，呈現衝擊性。
相對地蕾絲和裝飾降低彩度，藉由色調與描繪表現細膩感。

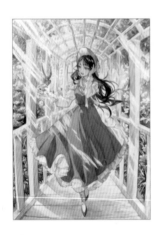

📖 藉由對比突顯光彩

在第2章以綠意為主題，畫成重視整體氣氛的插畫。為了表現陽光傾瀉而下的美麗空間，主要使用綠色和黃色，人物使用水藍色和紫色，如此選色變成具有透明感的一幅畫。
此外由於同色系的顏色很多，因此也更加注意明暗的對比。暫且將畫面調成黑白查看就會簡單明瞭。

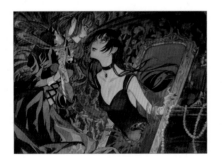

📖 利用暗色調表現復古＆豐富多彩

第3章畫面整體調暗，配色呈現出奇異的氣氛。雖然背景的色數很多，不過藉由統一色調緩和凌亂感。利用穿著綠色服裝的女性和從紅色鏡子出現的女性，創造出補色的關係，突顯彼此。此外，其他部分的配色降低色彩，讓紅色的彩度變得最高。

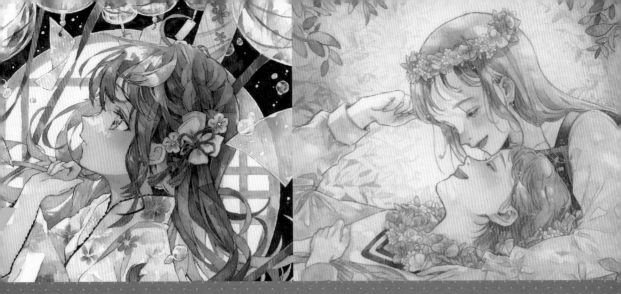

第 **4** 章

特別邀請
繪製插畫

特別邀請創作者優子鈴、芦屋真木繪製插畫。即使同樣使用透明水彩的角色插畫，也運用了各種不同的技術。循著繪製過程，一起來欣賞每位創作者不同的世界觀吧！

優子鈴（yukoring）
利用透明水彩製作傳統手繪插畫的插畫家。身為水彩創作者展開活動。現居大阪。
喜歡具有光線與透明感的圖畫。經常描繪花朵和女孩、和服與具有季節感的插畫。

X	@_yukoring
pixiv	https://www.pixiv.net/users/1941986
HP	https://yukoring.com

芦屋真木（Ashiya Maki）
神奈川縣出身。插畫家、畫家。也以線上課程和工坊等講師的身分展開活動。

X	@a0z0o0
pixiv	https://www.pixiv.net/users/2145151
HP	https://www.ashiya-maki.com

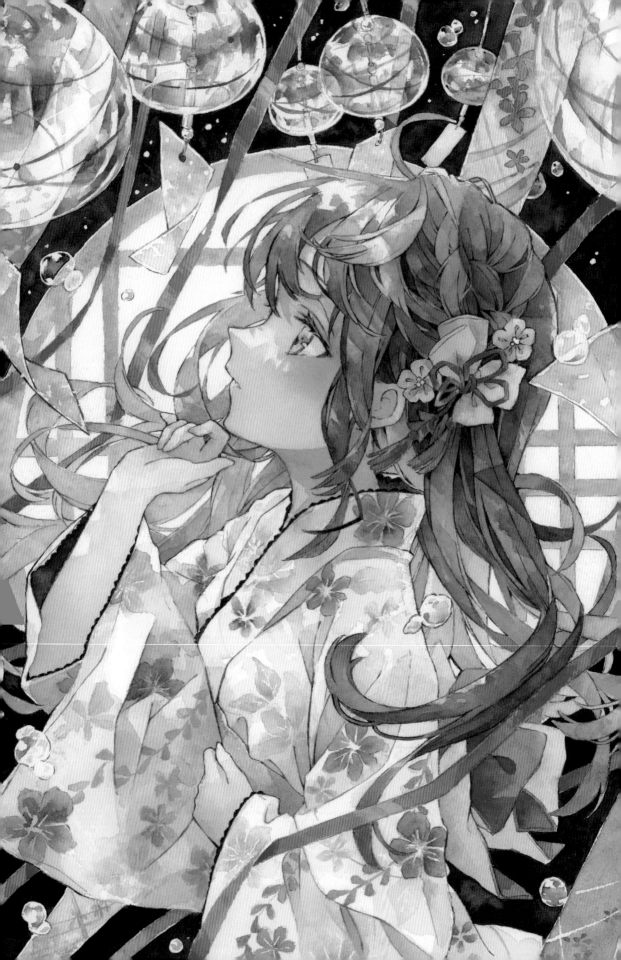

涼風　優子鈴

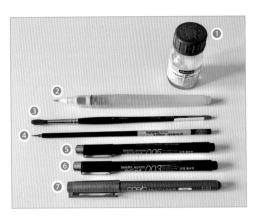

🎨 使用的用具

[遮蓋液]
❶ Schmincke 遮蓋液 瓶型
[水筆]
❷ 吳竹 Fiss 水筆 小
[水彩筆]
❸ Raphael 8404 KOLINSKY 圓頭 4 號
❹ 名村 SABLE HAIR 小
[細筆]
❺ PIGMA005 烏賊墨色
❻ PIGMA003 黑
❼ COPIC Multiliner 0.03 烏賊墨色

🎨 顏色調色盤

好好賓／⑤ Schmincke／W&N Winsor & Newton

1. 黃土色好　2. 吡羅紅好　3. 鍋黃中等色調⑤　4. 錦葵紫⑤　5. 石墨灰⑤　6. 鈷綠寶石⑤　7. 蔚藍色調⑤　8. 深邃藍⑤

9. 透明棕色⑤　10. 淺朱紅⑤　11. 亮歌劇玫瑰⑤　12. 亮紫紅色⑤　13. 亮綠寶石⑤　14. 嫩綠色⑤　15. 超藍⑤　16. 吖啶紅 W&N　17. 佩恩灰 W&N

🎨 混色顏色

※ 刊出主要使用的顏色。依照使用的地方，顏色的分配有所不同，所以可能和下方的調色盤的顏色不一樣。

內側的頭髮
16. 吖啶紅 W&N
+ 6. 鈷綠寶石⑤
+17. 佩恩灰 W&N
+13. 亮綠寶石⑤

肌膚　臉部
9. 透明棕色⑤
+10. 淺朱紅⑤
+ 7. 蔚藍色調⑤

前面的頭髮　塗底
不斷疊上色的感覺
17. 佩恩灰 W&N
+ 9. 透明棕色⑤
+10. 淺朱紅⑤
+13. 亮綠寶石⑤

頭髮重疊上色
5. 石墨灰⑤
+12. 亮紫紅色⑤
+11. 亮歌劇玫瑰⑤
+17. 佩恩灰 W&N

浴衣花樣
8. 深邃藍⑤
+17. 佩恩灰 W&N
+10. 淺朱紅⑤
+ 6. 鈷綠寶石⑤
+ 4. 錦葵紫⑤

右下　長條
11. 亮歌劇玫瑰⑤
+14. 嫩綠色⑤
+ 8. 深邃藍⑤

背景的緞帶
10. 淺朱紅⑤
+ 2. 吡羅紅好
+11. 亮歌劇玫瑰⑤

帶子、窗戶的顏色
1. 黃土色好
+3. 鍋黃中等色調⑤

髮飾①
6. 鈷綠寶石⑤
+4. 錦葵紫⑤

髮飾②
2. 吡羅紅好
+1. 黃土色好

髮飾③
1. 黃土色好
+3. 鍋黃中等色調⑤

✎ 整體的製作步驟

1. 從草稿上描繪頭部的線條畫

2. 利用混色對頭髮塗底

3. 描繪浴衣和裝飾

4. 藉由重疊上色描繪肌膚和頭髮的影子

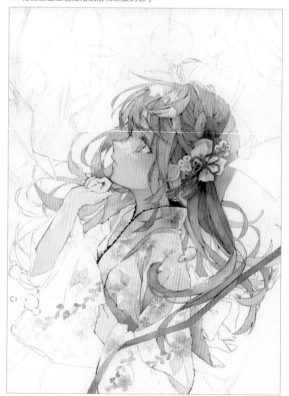

5 . 開始畫風鈴等背景

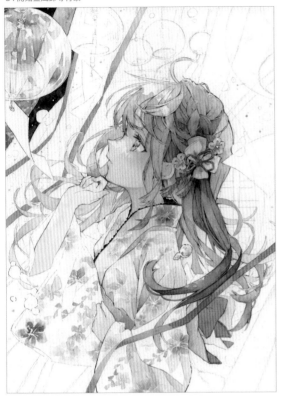

6 . 繼續塗背景

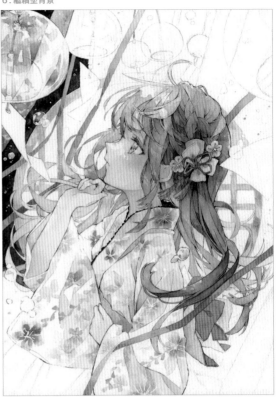

7 . 塗背景的暗色

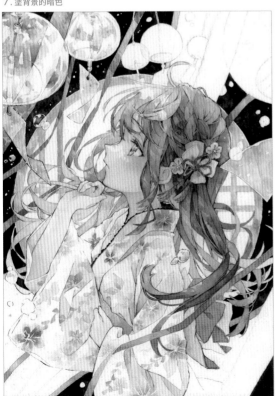

8 . 配合背景色調整人物與主題的顏色便完成

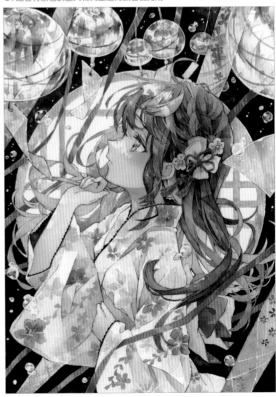

00 準備線條畫

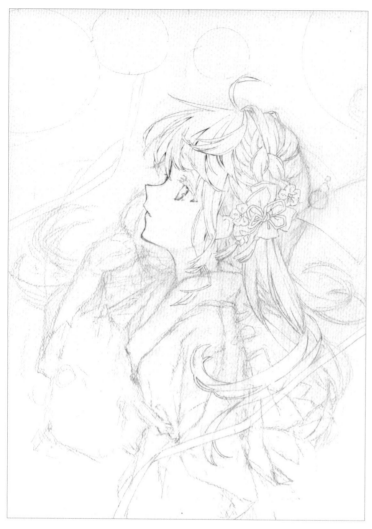

製作線條畫

用鉛筆製作草稿。整體繼續塗，同時畫線條畫。最初用 COPIC Multiliner 烏賊墨描繪臉部周邊的線條。

使用的紙

CANSON Heritage 水彩紙（本）
細紋 300g　23cm×31cm

草圖

涼爽的夏夜

藉由風鈴和水滴的透明感，表現夏夜涼爽感受的情景。希望這幅圖畫能讓大家感受到舒適的夏夜晚風。

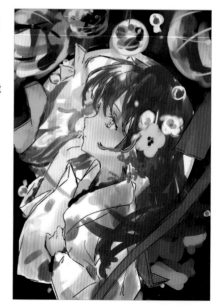

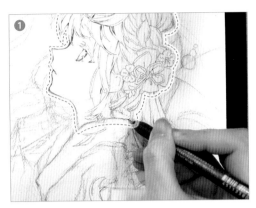

✎ 塗水與臉頰著色

❶用⑦「COPIC Multiliner 烏賊墨」畫臉部周圍的線條畫。把多餘的鉛筆線擦掉。由於使用的筆是速乾性，所以不用放置一段時間，可以開始塗。線條畫從這裡透過整體的步驟，製作流程為：「線條畫➡擦掉草稿➡上色➡在等顏料完全乾掉的期間，繼續畫其他部分的線條畫」。

❷將「9. 透明棕色」＋「10. 淺朱紅」＋「7. 蔚藍色調」混色。為了表現帶有紅色的肌膚色調，多加進一些「9. 透明棕色」。用筆蘸混色的顏色，從眉毛塗到鼻根的略上方。

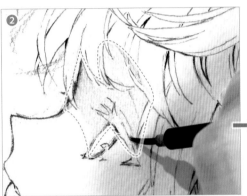

混色　肌膚　臉部
9. 透明棕色 Ⓢ
+10. 淺朱紅 Ⓢ
+ 7. 蔚藍色調 Ⓢ

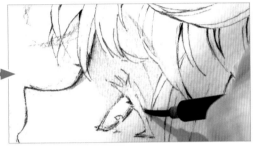

✎ 注意陰影對整體上色

❶為了呈現光從上側照射般，繼續用「01」調出的混色，從鼻頭到下眼瞼留下光線照射的部分上色，做出白色高光帶。眉毛下方和鼻尖的顏色塗深一點，讓光線變得顯眼。

❷睫毛上色。用「6. 鈷綠寶石」塗正中間，在兩端塗「10. 淺朱紅」。想像在兩端輕輕地塗上紅色。

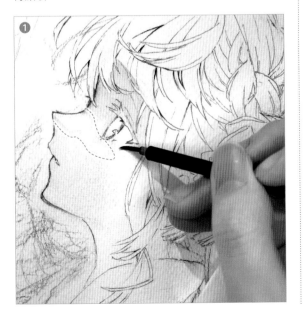

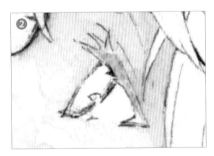

單色

6. 鈷綠寶石 Ⓢ

10. 淺朱紅 Ⓢ

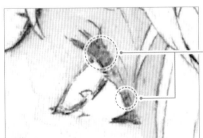

顏料在紙上混合，可以形成漂亮的漸層。

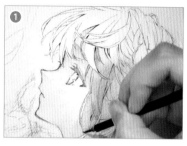

🖌 重疊混色塗近前的頭髮

瀏海和側面頭髮基本上是在調色盤或紙面上混合「17.佩恩灰」+「9.透明棕色」+「10.淺朱紅」+「13.亮綠寶石」的混色上色。

❶混合「17.佩恩灰」+「13.亮綠寶石」，用水量 💧💧💧 對鬢角上色。

❷直接用這個顏色塗白眼球的影子和瀏海。瀏海塗了一縷之後，趁未乾時用水量 💧💧💧 稀釋「10.淺朱紅」，從上面上色，一邊混色一邊塗滿髮束。

用❶的筆，也在瞳孔上側加上影子。表現具有縱深的細緻眼睛。

單色		
17.佩恩灰 W&N	13.亮綠寶石 S	10.淺朱紅 S

混色　近前側的頭髮
17.佩恩灰 W&N + 9.透明棕色 S +10.淺朱紅 S +13.亮綠寶石 S

❷

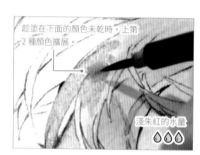
趁塗在下面的顏色未乾時，上第2種顏色擴展。

淺朱紅的水量 💧💧💧

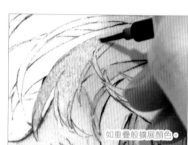
如重疊般擴展顏色

🖌 高光的周圍上色

描繪時想像頭頂部有光照射。留下瀏海髮束的髮際線附近，表現高光。

❶決定高光的形狀，用水將瀏海的顏色暈色擴展。

❷水量 💧💧💧 的「10.淺朱紅」塗在❷的水上，加深高光邊緣部分的顏色。

❸直接塗高光上的界線。

❹❸乾掉後，就能強調水彩的界線。

❺用「10.淺朱紅」塗辮子的近前部分。

單色
10.淺朱紅 S

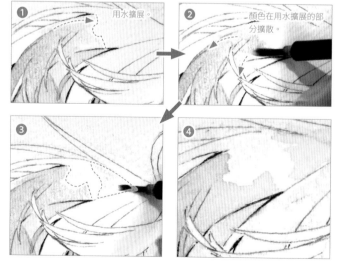
❶ 用水擴展。
❷ 顏色在用水擴展的部分擴散。
❸
❹

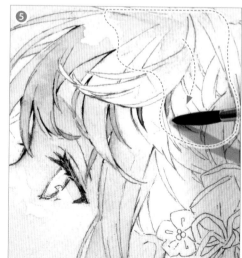
❺

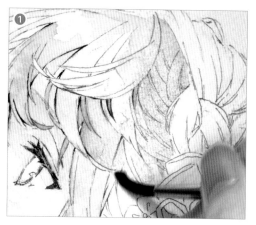

✏️ 側頭部的頭髮上色

❶❷用「13.亮綠寶石」+「17.佩恩灰」的混色，塗辮子的部分。
❸垂到肩膀的頭髮預定塗成深色，因此用相同顏色先塗底。髮束的中間不上色，留下三角形的高光。

側頭部上色時比瀏海多使用一點亮綠寶石。

乾燥後呈現強烈的青色調。

✏️ 後腦杓上色

❶為了之後調整對比，想留下後腦杓邊緣的高光，因此避開髮飾把水塗開。
❷稍微蘸一些在側頭部使用的顏色，用水量💧💧💧淡淡地塗滿。注意不要全都塗上顏色。

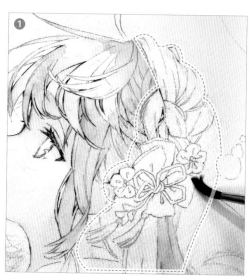

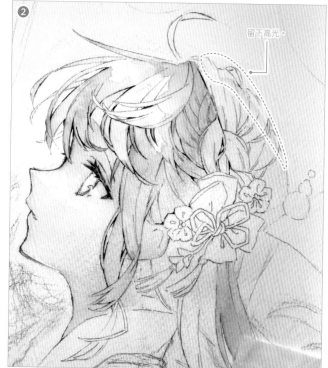
留下高光。

✎ 肌膚和頭髮的影子部分上色

重疊上色加深形成頭髮影子的部分。
❶肌膚的影子用水調成深一點的「9.透明棕色」，用細筆「名村 SABLE HAIR 小」
塗上髮尾形狀的影子。也用相同顏色塗脖子整體。
❷落在肩上的頭髮用「9.透明棕色」和「17.佩恩灰」的混色上色。
❸用水量 ○○○ 的「10.淺朱紅」在辮子部分重疊上色，加深顏色。

單色

9.透明棕色 S

混色 肌膚

17.佩恩灰
9.透明棕色 S
+10.淺朱紅 S
+ 7.蔚藍色調 S

混色 近前側的頭髮

17.佩恩灰 W&N
+ 9.透明棕色 S
+10.淺朱紅 S
+13.亮綠寶石 S

單色

10.淺朱紅 S

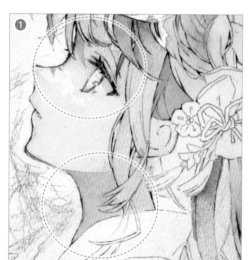

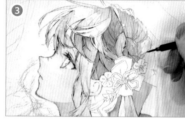

✎ 塗上紅色

❶塗在下面的顏色完全乾掉後，在瀏海高光的邊
緣用「10.淺朱紅」塗上紅色。
❷在臉頰先塗水，利用濕畫法塗上水量 ○○○ 的
「10.淺朱紅」，表現柔和的紅色。
❸用「10.淺朱紅」+「2.吡羅紅」+「11.亮歌
劇玫瑰」的混色塗背景的緞帶。

單色

10.淺朱紅 S

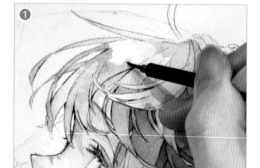

混色 背景的緞帶

10.淺朱紅 S
+ 2.吡羅紅 好
+11.亮歌劇玫瑰 S

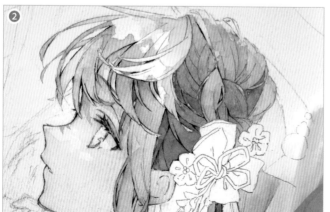

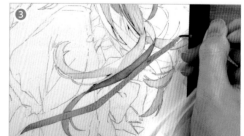

用混色描繪碎花①

❶ 花的中央部分留白,所以使用遮蓋液（參照 P.14）畫放射線狀的線條。先等遮蓋液完全乾燥,再塗下一個顏色。雖然也得看遮蓋液的種類與水分濃度的狀態,不過 Schmincke 會比較快乾。在此使用的遮蓋液是有顏色的,因此觸碰時覺得硬,外觀從水藍色變成藍色就是完全乾燥的基準。

❷ ❸「8.深邃藍」、「17.佩恩灰」、「10.淺朱紅」、「6.鈷綠寶石」、「4.錦葵紫」等顏色依照部分改變調配比例上色。

胸口的花以鈷綠寶石和深邃藍為主。從中央到外側漸層上色。

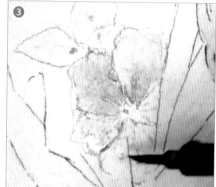

混色　浴衣花樣

8. 深邃藍 Ⓢ
+17. 佩恩灰 Ⓦ&Ⓝ
+10. 淺朱紅 Ⓢ
+ 6. 鈷綠寶石 Ⓢ
+ 4. 錦葵紫 Ⓢ

顏色的組合與混合比例也隨機用喜歡的顏色上色。

用混色描繪碎花②

水藍色的花上色乾掉後,揭下遮蓋。這次以「4.錦葵紫」為主製作混色,用「8.深邃藍」、「17.佩恩灰」、「10.淺朱紅」、「6.鈷綠寶石」、「4.錦葵紫」對花朵上色,畫成華麗的印象。

混色　浴衣花樣

8. 深邃藍 Ⓢ
+17. 佩恩灰 Ⓦ&Ⓝ
+10. 淺朱紅 Ⓢ
+ 6. 鈷綠寶石 Ⓢ
+ 4. 錦葵紫 Ⓢ

POINT ———— 碎花的畫法 ————

碎花的花瓣數量若是 5 片就是 5 角形,6 片就畫成 6 角形,在中央畫上花朵。在花瓣中央畫相當於雄蕊的線條,用遮蓋液描線之後疊上喜歡的顏色描繪。

因為這幅畫不是以浴衣為主,所以畫面不要因為浴衣花樣變得過於雜亂,不要畫碎花的邊界線,要畫成模糊一些。

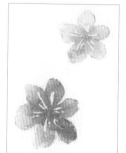

浴衣上色

塗了碎花之後，就塗皺褶表現浴衣的顏色。用「4.錦葵紫」從衣領繼續塗，在腋下布料靠裡面的部分塗成深色，肩膀等向前突出的部分不上色，留下作為高光。

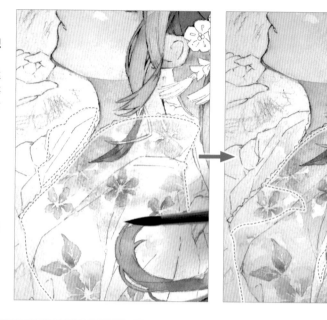

單色

4.錦葵紫 S

花飾上色

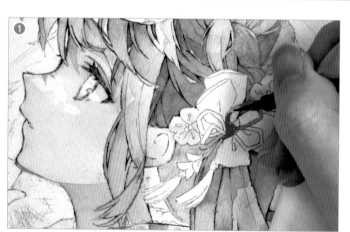

❶裝飾的花用「6.鈷綠寶石」＋「4.錦葵紫」的混色上色。細繩用「2.吡羅紅」部分地上色。

❷❸在水彩紙上混合「2.吡羅紅」和「1.黃土色」，一邊暈色一邊繼續塗。

❹緞帶上色。用「1.黃土色」＋「3.鎘黃中等色調」的混色上色。

混色　髮飾①

6.鈷綠寶石 S
+ 4.錦葵紫 S

混色　髮飾②

2.吡羅紅 好
+ 1.黃土色 好

混色　髮飾③

1.黃土色 好
+ 3.鎘黃中等色調 S

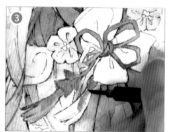

上色時稍微留下邊緣等成為高光的部分，緞帶就會變成光彩照人的印象。

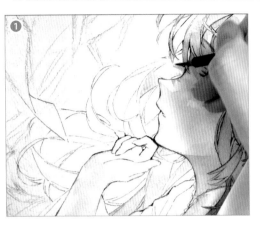

內側頭髮上色

內側頭髮用比跟前頭髮淡一點的顏色上色，表現出深度。
❶用水量 ◇◇◇ 的「16.吖啶紅」對頭髮上色。
❷❸趁未乾時在調色盤上混合「6.鈷綠寶石」、「17.佩恩灰」、「13.亮綠寶石」，從先塗的「16.吖啶紅」上面如圖重疊上色，在紙面上畫成漸層狀。

混色　內側的頭髮
16. 吖啶紅 W&N
+ 6. 鈷綠寶石 S
+17. 佩恩灰 W&N
+13. 亮綠寶石 S

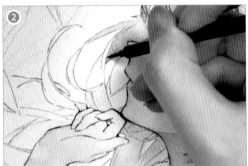

頭髮的影子上色

頭髮重疊部分的影子用具有深度的顏色上色，強調頭髮複雜的立體感。
❶在眉上的瀏海部分用「5.石墨灰」畫斜線上的影子。頭髮有扭轉的部分，扭轉的內側也同樣上色。
❷「5.石墨灰」+「12.亮紫紅色」+「11.亮歌劇玫瑰」+「17.佩恩灰」在調色盤上混色，調出暗色塗髮飾下半部分的頭髮。
❸用「5.石墨灰」塗髮飾的正下方和上面，描繪陰暗的影子。

單色
5. 石墨灰 S

混色　頭髮重疊上色
5. 石墨灰 S
+12. 亮紫紅色 S
+11. 亮歌劇玫瑰 S
+17. 佩恩灰 W&N

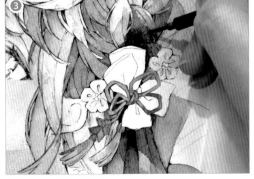

🖌 浴衣的細節上色

❶ 用⑥細筆「PIGMA 003 黑」塗和服的褶邊與內襯。帶子用「1. 黃土色」和「3. 鎘黃中等色調」的混色塗深一點。

❷ 在和服的袖子用「6. 鈷綠寶石」追加碎花。加入藤蔓等各種主題。

單色

6. 鈷綠寶石 Ⓢ

混色 帶子、窗戶的顏色

1. 黃土色 Ⓟ
+ 3. 鎘黃中等色調 Ⓢ

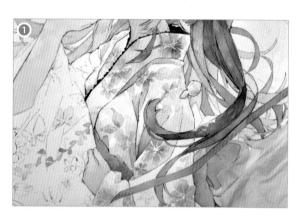
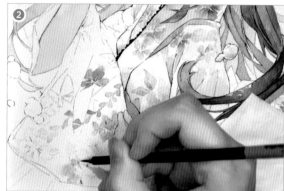

07 風鈴上色

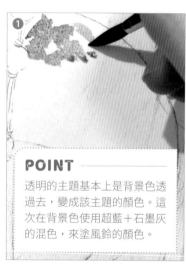

🖌 用水擴展上色

❶ 用③「KOLINSKY 圓頭 4 號」，用「15. 超藍」+「5. 石墨灰」的混色表現玻璃的質感，在上半部輕輕地上色。

❷ 趁上的顏色未乾時使用水筆，稀疏地擴展顏色。

❸ 相當於風鈴核心的部分用袖珍筆塗成深色，不要塗外圍，表現光澤感和玻璃的隆起。雖然直接塗風鈴本體，不過風鈴後面的長條重疊部分不要上色。

❹ 沿著風鈴的曲線塗上顏色，表現反射與光澤感。整體留下高光稀疏地上色，就能表現像玻璃的透明印象。

POINT

透明的主題基本上是背景色透過去，變成該主題的顏色。這次在背景色使用超藍＋石墨灰的混色，來塗風鈴的顏色。

混色 背景

5. 石墨灰 Ⓢ
15. 超藍 Ⓢ

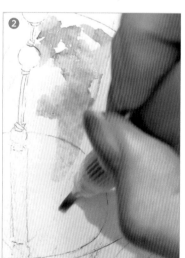

核心

✏ 背景與長條部分上色

❶ 和風鈴相同，用「15. 超藍」+「5. 石墨灰」的混色塗背景。

❷ 用「7. 蔚藍色調」、「12. 亮紫紅色」這2種顏色塗長條的顏色。用「7. 蔚藍色調」塗上側和斜線，用「12. 亮紫紅色」加上碎花。和風鈴重疊的部分畫淡一點。

❸ 用「7. 蔚藍色調」對風鈴重疊的部分稀疏地上色，表現玻璃的反射。

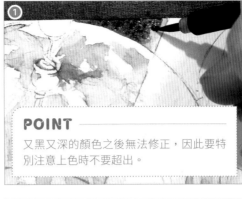

5. 石墨灰 ⑤

15. 超藍 ⑤

7. 蔚藍色調 ⑤

12. 亮紫紅色 ⑤

單色

POINT

又黑又深的顏色之後無法修正，因此要特別注意上色時不要超出。

✏ 背景和水滴上色

用「15. 超藍」+「5. 石墨灰」不斷塗背景。浮起的水滴是透明的，因此和風鈴一樣，將背景色塗在水滴內側表現透明感。

水滴的畫法

首先用鉛筆畫草稿的橢圓形。草稿的線條用顏料的細線描，在橢圓形裡面，稀釋背景的顏色上色。橢圓形裡面不要單調地上色，輪廓的內側和高光部分留下球狀的白色，就能表現水滴的反射。最後高光的周圍等加上與背景同樣的深色，於是便完成。

🖌 用灰色塗影子

❶將「5.石墨灰」＋「12.亮紫紅色」＋「11.亮歌劇玫瑰」＋「17.佩恩灰」的混色用水量💧💧💧💧在鬢角添加影子。參考上方頭髮的形狀，用袖珍筆加上尖尖的影子。

❷水量調成💧💧，稀疏地塗上鬢角的影子。

❸下面的鬢角上色。如圖斜向下筆，在斜線上留下高光。這樣就能表現光線射入的光彩感。

混色　頭髮重疊上色

5.石墨灰 S
+12.亮紫紅色 S
+11.亮歌劇玫瑰 S
+17.佩恩灰 W&N

🖌 在縱深加上顏色

為了讓頭髮再呈現縱深，所以加上顏色。

❶頭髮扭轉部分的髮尾，用「16.吖啶紅」＋「6.鈷綠寶石」＋「17.佩恩灰」＋「13.亮綠寶石」的混色上色，畫得更深。

❷❸將「13.亮綠寶石」塗在臉部附近和肩膀附近，增添色彩。

混色　內側的頭髮

16.吖啶紅 W&N
+ 6.鈷綠寶石 S
+17.佩恩灰 W&N
+13.亮綠寶石 S

加上背景

❶ 背景上色。窗框的顏色用「1.黃土色」+「3.鍋黃中等色調」的混色上色。

❷ 第2個風鈴上色。和第1個同樣塗背景色。周圍的長條和重疊的緞帶也受到影響，因此長條的顏色的反射，和緞帶的顏色塗淡一點。

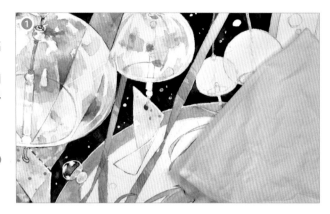

混色 帶子、窗戶的顏色

1.黃土色 ❻
+ 3.鍋黃中等色調 ❺

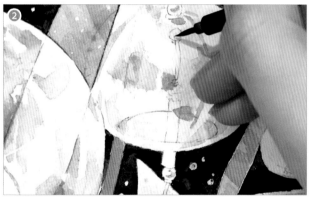

繼續描繪

❶ 用「5.石墨灰」將落在肩上的頭髮近前部分塗深一點。留下高光描繪，表現光彩。

❷ 帶子的顏色上色。這條帶子的正反面顏色不同，因此正面用「2.吡羅紅」，反面用「1.黃土色」+「3.鍋黃中等色調」的混色上色。注意折疊部分顏色改變這一點。

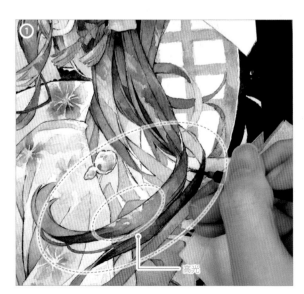

高光

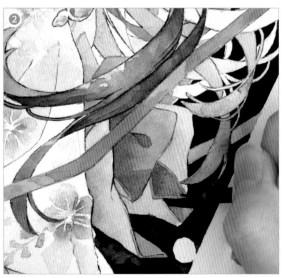

113

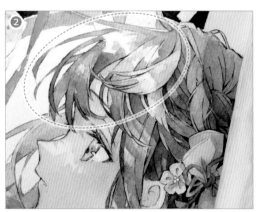

🖌 繼續加上顏色

❶相對於背景的深色，風鈴的顏色感覺比較淡，因此和背景同樣用「15.超藍」和「5.石墨灰」的混色讓對比變強烈，處處塗上顏色修改。

❷用「9.透明棕色」塗瀏海，加進褐色系顏色，讓色幅更加複雜。

❸用「5.石墨灰」+「12.亮紫紅色」+「11.亮歌劇玫瑰」+「17.佩恩灰」的混色調出暗色，加深鬢角的影子部分，強調與高光的對比。

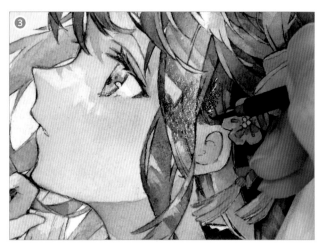

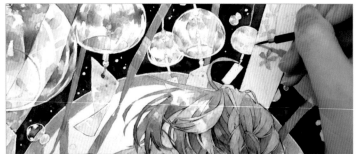

🖌 長條上色

用「12.亮紫紅色」塗右上的長條花樣。

單色

12. 亮紫紅色 Ⓢ

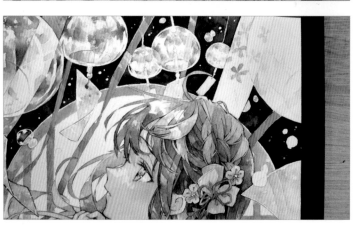

🖌 內側的頭髮調暗，在風鈴加上圖案

❶用「5.石墨灰」＋「12.亮紫紅色」＋「11.亮歌劇玫瑰」＋「17.佩恩灰」的混色，順著肩膀的內側頭髮稍微調暗，呈現縱深。

❷❸用「8.深邃藍」畫風鈴的花樣。如水球的圖案般畫線條和水珠。

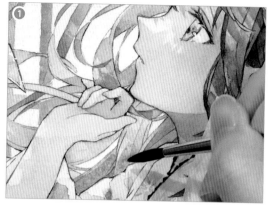

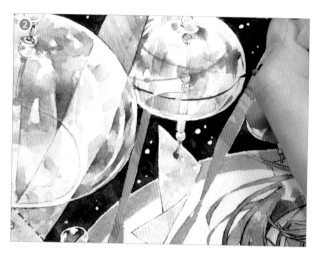

🖌 繼續描繪長條和風鈴完成

❶塗右下的長條。斜向塗遮蓋液，用「11.亮歌劇玫瑰」＋「14.嫩綠色」＋「8.深邃藍」的混色上色。正在上色時變得想要在近前有花樣，因此揭下遮蓋液，追加碎花。

❷查看整體，在覺得顏色比較淡的部分用相同顏色重疊上色，加以描繪便完成。

混色　右下長條

11. 亮歌劇玫瑰 Ⓢ
+14. 嫩綠色 Ⓢ
+ 8. 深邃藍 Ⓢ

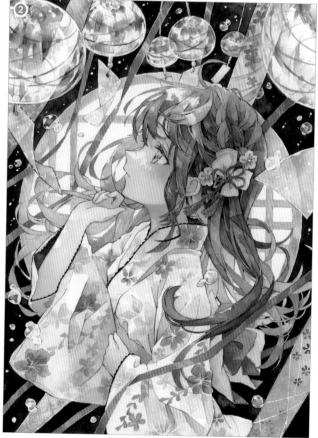

✏️ 專欄／各種植物花樣的筆記

這次以冷色為基本，畫了聯想到藤蔓與桔梗的碎花，不過依照圖畫的構成與顏色的組合方式，使用別的主題印象就會突然改變。在此介紹檸檬、梅花和牽牛花。

📖 這次的浴衣花樣

📖 梅花

先畫圓形的輪廓，畫出花瓣形狀的草稿。在中央畫點，放射狀地在雄蕊和花粉的形狀上遮蓋液，用紅色系顏色上色。

📖 檸檬

除了碎花以外，檸檬花樣也能喚起涼爽的印象。用檸檬的黃色當成葉子的對比色，整體呈現統一感，變成柔和的印象。

📖 牽牛花

畫圓形的輪廓，在內側畫 5 角形，直接變成牽牛花花瓣的形狀。用遮蓋液塗中央的白色部分，塗上花瓣和葉子的顏色。

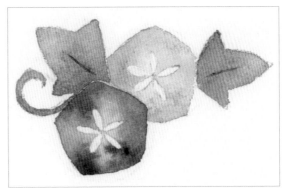

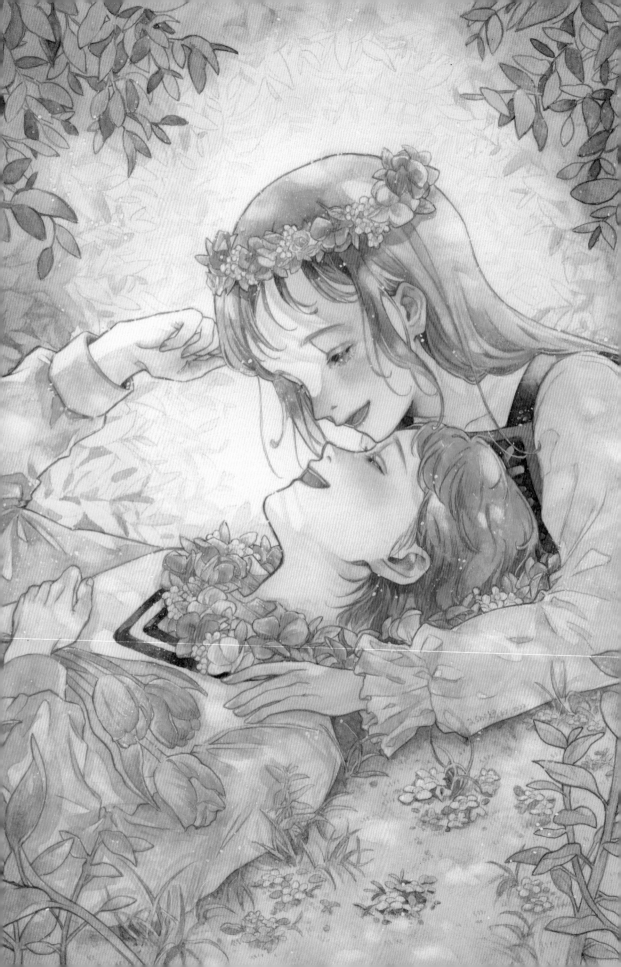

光之園 芦屋真木

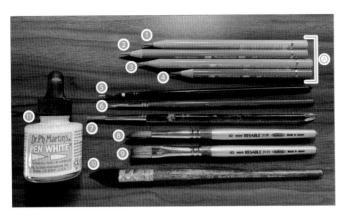

🎨 使用的用具

Ⓐ FABER-CASTELL Polychromos 色鉛筆
❶ 168
❷ 264
❸ 109
❹ 180

❺ Interlon　2/0 號
❻ Winsor&Newton Cotman Brushes　0 號
❼ SERIES CFR High Quality ARRON　2 號
❽ 好賓 mini Resable　圓頭筆 8 號
❾ 好賓 mini Resable　平頭筆 8 號
❿ 好賓 Black ResableSQ　1 號
⓫ Dr.Martens　PEN-WHITE

✒ 顏色調色盤　　好 好賓／日 日下部／W&N Winsor & Newton

1. JonbrianNO.1 好

2. 吖啶紅 W&N

3. 橄欖綠 好

4. 葉綠色 好

5. 深深藍 好

6. 朱砂色 好

7. 新鎘紅橙色 日

8. 濃綠色 日

9. 燒焦琥珀色 好

10. 鈷藍色 好

11. 永久黃 好

12. 薰衣草色 好

13. 鼠尾草綠 好

14. 深琥珀色 好

✒ 混色顏色　※ 刊出主要使用的顏色。依照使用的地方，顏色的分配有所不同，所以可能和下方的調色盤的顏色不一樣。

3. 橄欖綠 好
+ 4. 葉綠色 好

1. JonbrianNO.1 好
+ 7. 新鎘紅橙色 日

1. JonbrianNO.1 好
+ 7. 新鎘紅橙色 日
+ 2. 吖啶紅 W&N

13. 鼠尾草綠 好
+ 9. 燒焦琥珀色 好

9. 燒焦琥珀色 好
+11. 永久黃 好

5. 深深藍 好
+ 9. 燒焦琥珀色 好

4. 葉綠色 好
+14. 深琥珀色 好

9. 燒焦琥珀色 好
+ 6. 朱砂色 好

1. JonbrianNO.1 好
+14. 深琥珀色 好

1. 線條畫上色

2. 人物塗底

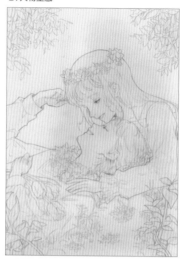

3. 頭髮上色

4. 加上頭髮的陰影

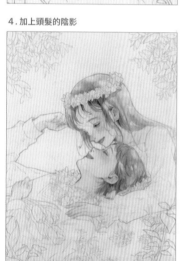

6. 花朵上色，加上影子

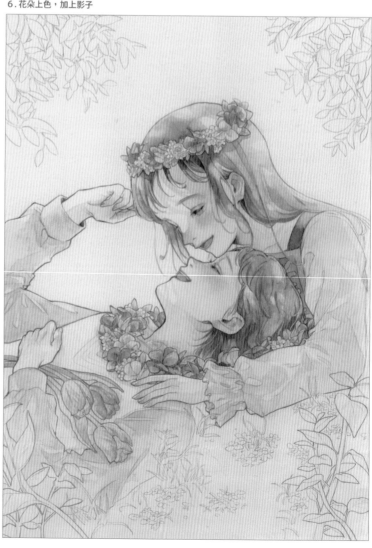

5. 塗上衣服的基底

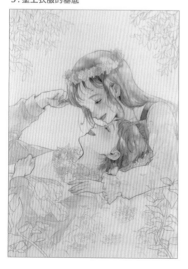

7. 地面上色

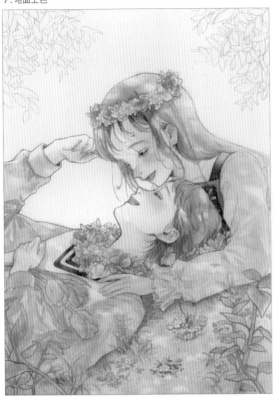

8. 背景上色

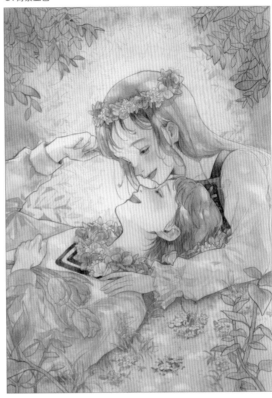

9. 加上背景的陰影

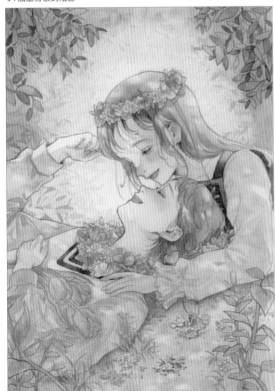

10. 修改整體完成

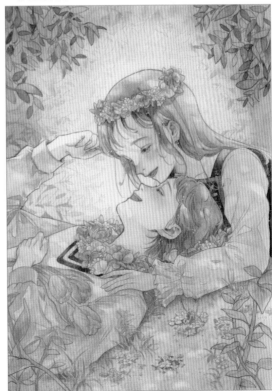

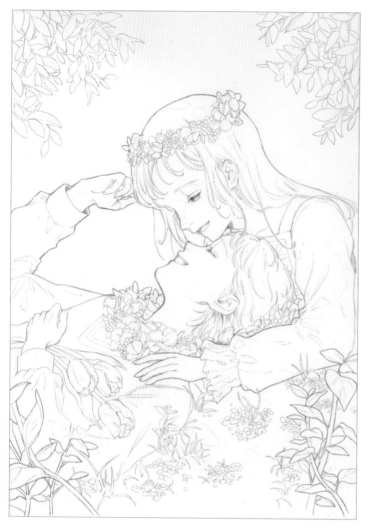

製作線條畫

印出以數位方式描繪的草圖插畫,將線條畫謄到水彩紙上。謄清時使用描圖台。用0.3HB 的自動鉛筆畫線條畫。

> **POINT**
>
> 用自動鉛筆製作的線條畫。
> 有種淡淡的,具有深淺層次的細膩印象。

使用的紙

Arches 水彩紙(本)
極細 300g　23cm×31cm

草圖

被灑落的陽光籠罩的兩人

畫出了被光線籠罩的溫暖圖畫。
為了讓視線投向光線最強的部分、閃閃發亮的部分,往圖畫中心變亮,宛如圍繞畫面邊緣般的構圖。

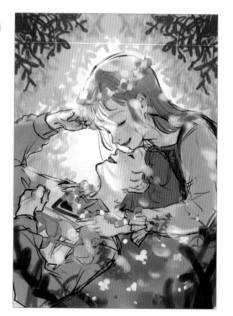

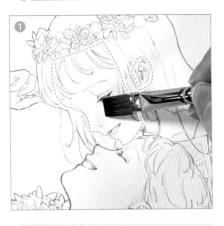

🖌 塗水和臉頰上色

❶塗底時使用用水沾濕的⑨「mini Resable 平頭筆 8 號」
（以塗過的紙照射光線時，會均勻反射的水量進行）。在
女孩的臉部、耳朵輕輕地上透明的水。

1.Jonbrian
NO.1⑤

❷用「1.Jonbrian NO.1」在臉頰和鼻尖等柔和地滲透的
地方快速上色。

❸在男孩的臉部也進行❶❷的步驟。用平頭筆蘸比臉
頰上的顏色淡淡地溶開的顏色，把在臉頰上的顏色擴展到
頭髮和臉頰，在臉頰淡淡地上色般進行暈色。

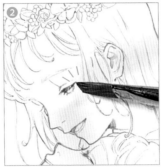

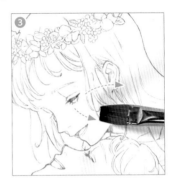

POINT ── 水量與不均勻

暈色時如果畫面上的水量有差異，就
會形成不均勻。想要均勻地大範圍暈
色時，就用平頭筆鋪水，讓水量維持
一定。另外，想要弄成不均勻時，就
用圓頭筆粗略地塗上。

🖌 注意影子整體上色

因為想在落在臉上的頭髮和手臂部分呈現邊緣
（水彩界線），因此不塗水，人物、地面和草木
也繼續上色。為了避免上色時變得單調，相對於
灑落陽光形成影子的手臂內側，預定加深色調的
頭髮等，在形成暗色和影子的部分塗上深色，擴
展到整體般上色。

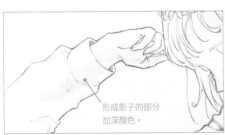

形成影子的部分
加深顏色。

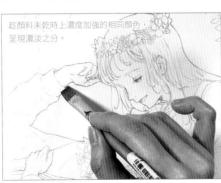

趁顏料未乾時上濃度加強的相同顏色，
呈現濃淡之分。

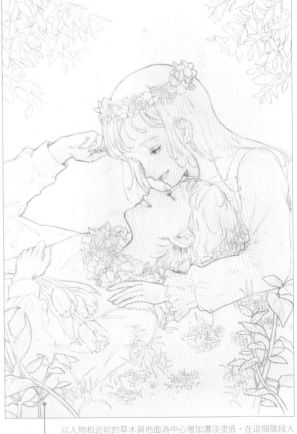

以人物和近前的草木與地面為中心增加濃淡塗底。在這個階段人
物的背後幾乎還沒上色。

123

02 臉部整體影子的畫法　塗底完全乾掉之後的作業

✏ 分別使用細筆和平頭筆，在陰影呈現深度

❶在「01 塗底」用吹風機完全吹乾塗底的顏料之後，用「1.Jonbrian NO.1」＋「14.深琥珀色」的混色在肌膚上畫上影子。描繪落在臉頰和額頭的瀏海影子時，使用配合髮束的細筆⑥「Cotman BrusheS0 號」。另外注意在鼻梁等沒有影子，想要留白的部分不上色。

❷用細筆上色會變成有邊緣的影子，用平頭筆上色可以塗成暈色的影子。用細筆⑥「Cotman BrusheS0 號」和⑨「mini Resable 平頭筆 8 號」分別上色，就能表現影子的對比，更能在陰影呈現縱深和深度。

混色

1.JonbrianNO.1 牙
+14. 深琥珀色 牙

03 臉部部位影子的畫法　在臉頰和鼻尖加上紅色基底的顏色

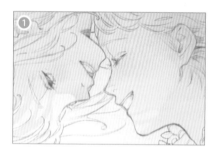

✏ 改變影子的畫法呈現縱深

❶要表現臉頰和鼻尖等的紅色，就使用「1.Jonbrian NO.1」＋「7.新鎘紅橙色」的混色。

❷順序是，先等肌膚整體完全乾掉之後，對想畫的部位⑨「mini Resable 平頭筆 8 號」用水沾濕，上色後仔細地暈色。

❸在嘴巴周圍和眼皮等深色部分加上銳利的影子。藉此和暈色的柔和影子產生差異，讓影子呈現縱深。

混色

1.JonbrianNO.1 牙
+ 7. 新鎘紅橙色 日

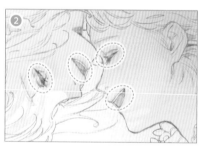

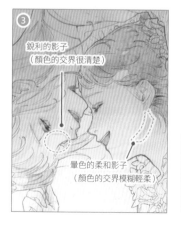

銳利的影子
（顏色的交界很清楚）

暈色的柔和影子
（顏色的交界模糊輕柔）

POINT

在紅潤的臉頰等選擇比塗底彩度更高的顏色，變成感覺更紅潤、溫暖的印象。

✏ 專欄／技法的實踐

📖 深影和柔和影子的畫法 — 暈色與邊緣 —

這種技法適合想要輪廓，但也想要呈現柔和感的地方。想要強烈呈現邊緣的地方，用水筆稍微融合留下輪廓，想要暈色的地方則調整水分，變成漸層。

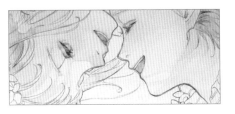

暈色部分
使用混色的背景虛化，輪廓融入，變成漸層的部分。

邊緣（邊框、邊端）部分指顏色的交界。輪廓（邊框）清楚呈現的部分。

📖 臉頰柔和的漸層 — 濕畫法 —

紙上多一點水，或是上溶開顏料的水，趁未乾時又上顏料的技法。
以漸漸滲透的樣子，表現臉頰紅潤等血色。

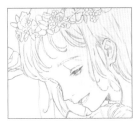
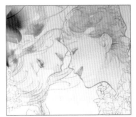

📖 暫且擦掉塗上的顏色調整 — 提白 —

這種技法適合想要輪廓，但也想要呈現柔和感的地方。例如在陽光灑落時產生的影子，邊緣強烈的地方用水筆稍微融合，中心部分加深，外側變淡，一邊調整一邊上色。

提白

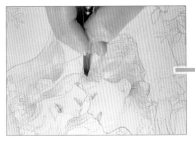
❶在想要去色的地方用筆上水。

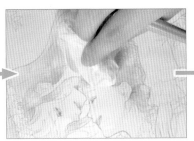
❷用衛生紙去除水分（提白）。

❸形成高光。

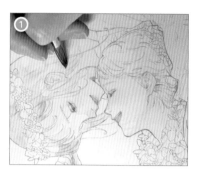

顏色慢慢地重疊

女孩的頭髮用「9.燒焦琥珀色」＋「11.永久黃」，男孩的頭髮用「9.燒焦琥珀色」＋「6.朱砂色」的混色分別塗底。

❶ 頭髮上色時使用⑥「Cotman Brushes0 號」，沿著髮流上影色。

❷ 同色的水彩溶成稍微深一點。光沒有照到的內側加深，往外側塗成變淡。上色太深的地方一邊提白一邊調整顏色。

❸ 重複❶～❷，在形成影子的部分與深色部分加上顏色。

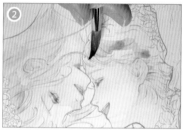

混色	
9.燒焦琥珀色⑨ +11.永久黃⑪	9.燒焦琥珀色⑨ + 6.朱砂色⑥

完成有光澤流動般頭髮的技巧

解說頭髮畫法的整體流程（由於是一邊乾燥一邊上色，所以一部分分成前後步驟）。

❶ 塗底結束後（參照「01」），使用⑧「mini Resable 圓頭筆 8 號」的筆，在各自的頭髮上色。在女孩的頭髮塗上「9.燒焦琥珀色」＋「11.永久黃」，在男孩的頭髮塗上「9.燒焦琥珀色」＋「6.朱砂色」。這些混色先在調色盤上調出來。

❷ 形成影子的部分多上點色，做出深淺變化繼續塗。

❸ 稍微乾燥後從女孩依序將頭髮的影子部分再加深。使用溶成深一點的❶的顏色，用⑥「Cotman Brushes0 號」沿著髮流上色。因為想在頭部表現灑落的陽光，所以 2 人的頭髮處處用水筆和衛生紙提白。

❹ 接著按照❸的步驟，在男孩的頭髮也做出深影。

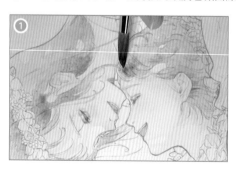

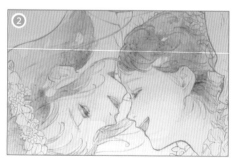

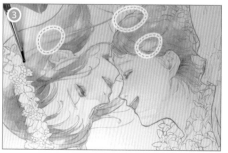

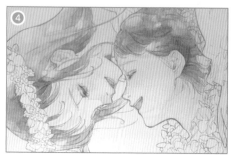

混色
9.燒焦琥珀色⑨ +11.永久黃⑪
9.燒焦琥珀色⑨ + 6.朱砂色⑥

🖌 重疊上色

① 把「9.燒焦琥珀色(好)」溶成相當深,用袖珍筆⑤「Interlon2/0 號」描草圖的線。主要是髮尾、最深的耳朵後面或花冠的接地點等,沿著髮流,以在頭髮加上網眼的要領加上影子。

② 男孩的頭髮也和①一樣加上深影。

③ 用筆沒能完整勾勒的細線,用④「180」的色鉛筆描繪。

④ 同樣使用袖珍筆⑤,用白色加上幾根頭髮,表現光反射的樣子。

9.燒焦琥珀色 ⑤

05 花冠上色　活用水彩的特性

配合色調上色

❶ 塗這個花冠之前，在紙面上輕輕滾動可塑橡皮擦，事先把線條畫的顏色變淡。草的顏色定形後，花冠這次想上色的部分用極淡的「2.吖啶紅」和「1.Jonbrian NO.1」＋「14.深琥珀色」塗底。花的輪廓（outline）附近不上色，因為想要作為高光留下，所以注意不要描花冠整體的輪廓線條。
❷ 花朵上色。在紅花用「2.吖啶紅」，在白花使用「1.Jonbrian NO.1」＋「14.深琥珀色」。此外在綠葉的影子使用「13.鼠尾草綠」，重疊上色。

11. 永久黃 低

2. 吖啶紅 W&N

13. 鼠尾草綠 低

混色

1.Jonbrian NO.1 好
+14. 深琥珀色 低

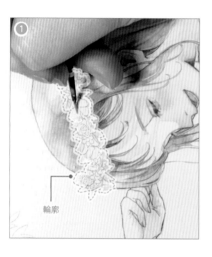

輪廓

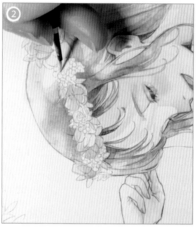

06 鬱金香上色　描繪細緻的花瓣

顏色塗底

❶ 使用細筆⑤「Interlon2/0 號」，用「4.葉綠色」在鬱金香的葉子上淡淡的顏色。
❷ 使用⑦「ARRON2 號」，用溶成淡一點的「11.永久黃」塗黃色鬱金香。在畫面沾濕的期間用溶成深一點的相同顏色，分別在花朵的中央附近輕輕地上色，做出濃淡之分。
❸ 對紅色鬱金香著色。使用「2.吖啶紅」，以和❷相同要領上色。

單色

4. 葉綠色 好　　11. 永久黃 低　　2. 吖啶紅 W&N

✏ 花瓣尖端塗成深色

❶ 使用袖珍筆⑤「Interlon2/0 號」，用「2. 吖啶紅」在鬱金香加上影子。

❷ 用溶成深一點的「9. 燒焦琥珀色」描鬱金香的輪廓線。輪廓清楚，呈現鬱金香的存在感。

❸ 描繪紅色花瓣。先用溶成深一點的「2. 吖啶紅」在花瓣尖端上色（參照邊框內）。直接往莖像畫纖維般迅速地擴展顏料上色。

❹ 黃色鬱金香也依相同步驟使用「11. 永久黃」上色。葉子和莖的深色部分用「13. 鼠尾草綠」，淡色部分用「4. 葉綠色」分別上色。

❺ 用黃綠色的色鉛筆①「168」只描莖和葉子的深色部分，繼續在顏色加上深度。同樣使用色鉛筆③「109」，黃色花瓣的深色部分繼續加深。

❻ 使用袖珍筆⑤「Interlon2/0 號」，用白色在鬱金香整體加上幾根細細細的白線和點，讓它看起來閃閃發亮。

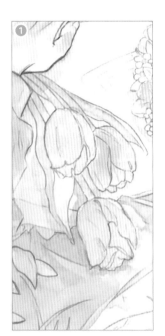

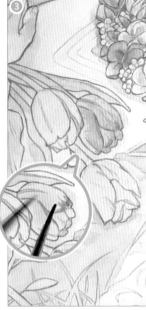

單色

4. 葉綠色 荷

11. 永久黃 好

2. 吖啶紅 W&N

9. 燒焦琥珀色 好

13. 鼠尾草綠 好

🖌 重點集中，描草圖

❶用水將「9. 燒焦琥珀色」溶成深一點，使用⑤「Interlon2/0 號」描自動鉛筆的草圖線條。

❷臉部的輪廓或耳朵等，每個部位鄰接的地方只集中在想加深的影子部分，精準地描摹。

❸頭髮形成影子最深的地方（耳後等）也用同一支筆上色。以想加深的部分為中心，呈放射狀描線，從這裡暈色般動筆上色。

❹整體乾燥後，顏色成形。成形後從上面重疊上色線條也不會滲過去，因此在臉部整體重疊上色。肌膚整體用溶成淡一點的「1.Jonbrian NO.1」，並使用⑧「mini Resable 圓頭筆 8 號」上色。

❺趁未完全乾時將臉頰和鼻子的紅色加上漸層狀。用溶成淡一點的「1.Jonbrian NO.1」＋「2. 吖啶紅」＋「7. 新鎘紅橙色」的混色上紅色。

單色

9. 燒焦琥珀色 🔵

混色

1.JonbrianNO.1 🔵
+ 2. 吖啶紅 W&N
+ 7. 新鎘紅橙色 🔵

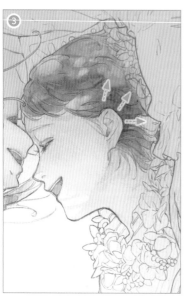

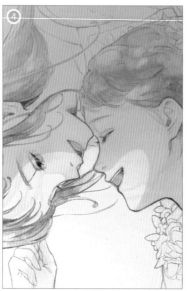

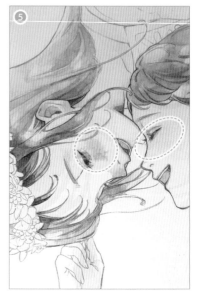

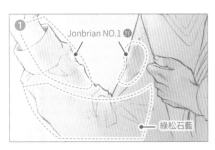

塗底塗淡一點是基本

❶ 使用⑧「mini Resable 圓頭筆 8 號」，男孩的襯衫整體用「10. 鈷藍色」上色。這時，在想要強調光線反射的地方使用「1.Jonbrian NO.1」，在畫面上一邊混色一邊繼續塗。

❷ 在 2 人穿著的衣服白色部分的塗底使用「1.Jonbrian NO.1」＋「14. 深琥珀色」。用⑨「mini Resable 平頭筆 8 號」一點一點地在紙上混合「12. 薰衣草色」，並且繼續塗。

❸ 草的塗底。使用袖珍筆⑤「Interlon2/0 號」，用「4. 葉綠色」淡淡地著色。

❹ 用袖珍筆⑤「Interlon2/0 號」蘸「6. 朱砂色」畫女孩衣服胸部部分的紅色圖案。用「9. 燒焦琥珀色」＋「5. 普魯士藍」，避開圖案對女孩的衣服上色。

單色

10. 鈷藍色

1.JonbrianNO.1

4. 葉綠色

12. 薰衣草色

6. 朱砂色

混色

1.JonbrianNO.1
＋14. 深琥珀色

9. 燒焦琥珀色
＋ 5. 深深藍

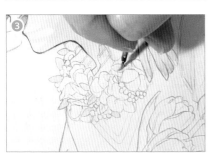

「薰衣草色」用於底色，將各個影子區分顏色

❶ 男孩的藍色襯衫的暗色部分，使用⑥「Cotman Brushes0 號」蘸「12. 薰衣草色」對衣服的皺褶附近上色。

❷ 在女孩白色衣服的影子使用「12. 薰衣草色」＋「2. 吖啶紅」。先在想畫成深影的部分上「12. 薰衣草色」，接著在旁邊上「2. 吖啶紅」，最後用水筆暈色般在紙上混色。

單色

12. 薰衣草色　2. 吖啶紅

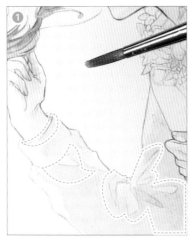

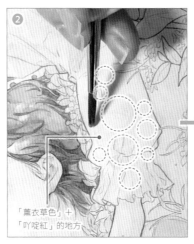

「薰衣草色」＋
「吖啶紅」的地方

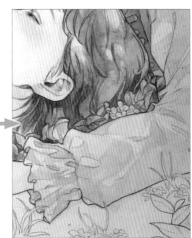

09 首飾上色　讓作品呈現華麗色彩，花花草草的畫法

✏ 重現細緻的花瓣，暈色的技巧

❶ 從「01 塗底」的塗底結束後開始解說。首先使用袖珍筆⑤「Interlon2/0 號」，蘸「4. 葉綠色」，只對花冠和花的首飾的葉子部分塗底。

❷ 接著塗花瓣的底。紅花用「2. 吖啶紅」，白花使用「1.Jonbrian NO.1」＋「14. 深琥珀色」。

❸ 用「12. 薰衣草色」＋「2. 吖啶紅」＋「14. 深琥珀色」塗花首飾和衣服的接觸面形成的影子。再用溶成深一點的「9. 燒焦琥珀色」，只描各個花的主題的草圖輪廓。

❹ 用溶成深一點的❷的顏色，分別在花瓣加上濃淡。花的中心部分加深，越往尖端塗得越淡。此外葉子用比「4. 葉綠色」更深的綠色「13. 鼠尾草綠」，加深形成影子的部分。藉由這個作業一口氣提升花的存在感。

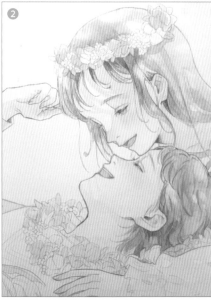

這裡加上影子

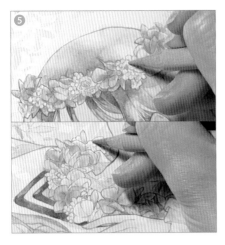

⑥ 在這個地方使用袖珍筆⑤「Interlon2/0 號」，用白色在花的主題整體加上一些白色細點便完成。

⑤ 用同色系的色鉛筆（①「168」和③「109」）繼續加深花朵和葉子的深色部分，在深色部分也加上濃淡。

10 表情的畫法　　在人物描寫中特別重要的重點

利用光線完成柔和的表情

① 在「03 臉部部位影子的畫法」的臉部塗底，從基底顏色加上濃淡後，進行解說。把在「03」① 使用過的「1.Jonbrian NO.1」＋「7. 新鍋紅橙色」溶深一點，用細筆⑥「Cotman Brushes0 號」對眼睛和嘴巴周圍著色。與臉頰等暈色的部分相比之下略微清楚顯眼。

② 使用袖珍筆⑤「Interlon2/0 號」，用溶成深一點的「9. 燒焦琥珀色」沿著自動鉛筆的線條描摹，讓臉部輪廓變清楚。此外眼睛、嘴巴和耳朵等部位的草圖線條，也用袖珍筆描摹強調，讓表情清楚地浮現。

③ 在調色盤溶開「1.Jonbrian NO.1」＋「2. 吖啶紅」＋「7. 新鍋紅橙色」。在臉頰和鼻子上色，加上自然的紅色，與肌膚的顏色融合（參照「03」③）。

④ 用白色在眼睛和嘴巴等加上一些細點便完成。

單色
9. 燒焦琥珀色

混色
1.JonbrianNO.1 +7. 新鍋紅橙色
1.JonbrianNO.1 +2. 吖啶紅 W&N +7. 新鍋紅橙色

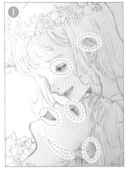

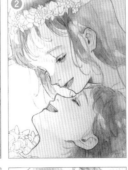

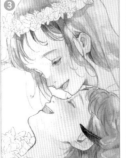

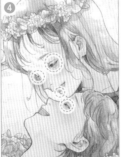

POINT

選擇比塗底彩度更高的顏色，更能感受到紅潤，變成溫暖的印象。

POINT

事先在基底準備清楚的陰影，描寫光的強度與方向、鼻子的高度等。

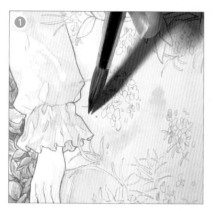

✏️ 灑落的陽光和草的顏色分別上色

❶用「11.永久黃」留下陽光灑落的部分，用⑧「mini Resable 圓頭筆 8 號」為地面的草整體上色。

❷趁❶未乾時輕輕地塗上「13.鼠尾草綠」和「3.橄欖綠」。

❸重複數次❷，再從上面重疊顏色。做出一些水彩的滲透，讓綠色有深度。

單色

11.永久黃 好　　　3.橄欖綠 好

13.鼠尾草綠 好

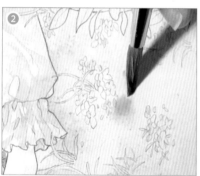

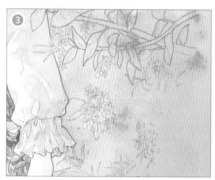

POINT
陽光灑落的上色方式

為了強調灑落的陽光亮度，加深的綠色比率僅止於狹小的範圍內。這時，注意先上色的淡色不要變模糊。

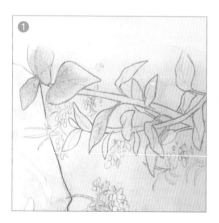

✏️ 疊上深色不要削弱淡色

❶❷使用細筆⑥「Cotman Brushes0 號」，用「13.鼠尾草綠」+「9.燒焦琥珀色」的混色，在每 1 片葉子加上陰影，讓近前側的草變顯眼。

❸人物與地面接觸的部分，花的根部等使用深一點的相同顏色，用同一支筆沿著輪廓畫出影子。

混色

13.鼠尾草綠 好
+9.燒焦琥珀色 好

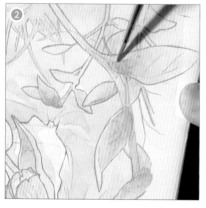

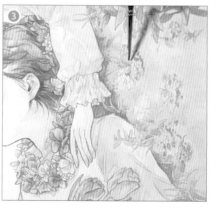

POINT
強調光線

人物與主題的接地面（與地面接觸的面）設定成最暗的顏色，就能加強作品具有的立體感與光的印象。

描繪草的輪廓，呈現立體感

❶ 用⑩「Resable SQ1 號」做水筆，將草地全部沾濕。

❷ 趁未乾時輕輕地上「4. 葉綠色」，添加鮮豔感。

❸ 用吹風機吹乾後，再使用「4. 葉綠色」，對灑落陽光的周圍以細筆⑦「ARRON2 號」包圍式上色，藉此就能表現光的溫度

❹ 拿吹風機吹乾紙面，用細筆⑦「ARRON2 號」做水筆，輕壓灑落陽光的邊緣部分。然後，只用衛生紙按壓沾水的部分，藉由去除顏色，增添草自然柔軟的感覺。

❺ 將「8. 濃綠色」＋「9. 燒焦琥珀色」溶深一點，使用袖珍筆⑤「Interlon2/0 號」，仔細描繪草的每一個輪廓。

單色	
3. 橄欖綠	4. 葉綠色

混色
13. 鼠尾草綠 +9. 燒焦琥珀色

POINT
── 光源的描寫方法 ──

描寫光線時，在塗底的階段不太使用鮮豔的顏色。使用彩度高的顏色，只讓光的周圍顯眼吧！

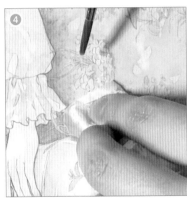

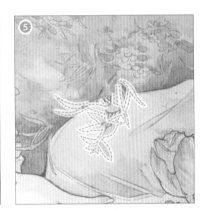

用袖珍筆加上背景的細節

❶ 使用深一點的「8. 濃綠色」，畫 3 ～ 4 根又細又短的草，用袖珍筆⑤「Interlon2/0 號」輕輕地加上去。如此草也會產生縱深。

❷ 紙完全乾掉後改拿⑧「mini Resable 圓頭筆 8 號」，為了讓人物與背景的綠色融合，在男孩和女孩的衣服整體重疊塗上「1.Jonbrian NO.1」＋「14. 深琥珀色」，加深基底的顏色。

單色
8. 濃綠色

混色
1.Jonbrian NO.1 +14. 深琥珀色

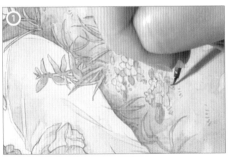

12 描繪手部　手部淡淡地上色

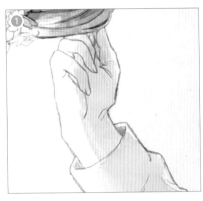

指頭並非分成 1 根 1 根
而是統一輕輕上色

❶ 用「1.Jonbrian NO.1」在形成影子的部分塗底。在形成影子的手掌疊上相同顏色加深。

❷ 使用⑤的袖珍筆「Interlon2/0 號」，用把「9.燒焦琥珀色」溶成深一點的顏料描自動鉛筆的線條。藉此在手部產生立體感。

❸ 用「1.Jonbrian NO.1」對指尖塗底，將「7.新鎘紅橙色」在紙上塗成漸層。指尖變成溫暖的印象。

❹ 在手掌根也塗上 ❸ 的顏色，追加強調重點。

單色

1.Jonbrian NO.1 好

9.燒焦琥珀色 好

7.新鎘紅橙色 日

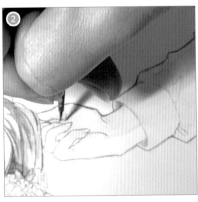

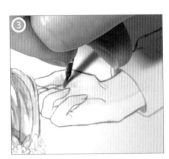

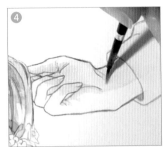

13 呈現遠近感的技巧　用色鉛筆加上必要的線條畫

在人物與背景之間留出間隙，打造空間效果

❶❷一邊確認草圖，一邊用①「168」的色鉛筆描繪背景的葉子。

❸一邊查看整體的平衡，一邊用背景的葉子做出包覆人物的形狀。利用遠近法，一開始就畫好的外側葉子在前景中看上去很大，並將之後加上的內側葉子畫小一點，注意立體感。

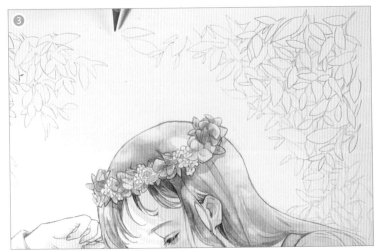

🖌 近景大且深，遠景淺且小

❶ 用「13 呈現遠近感的技巧」所描繪的葉子線稿，僅外側部分的線條以同色色鉛筆畫濃，並從上面畫起輪廓。

❷ 在 **❶** 描繪的綠葉內側，這次用橙色的色鉛筆③「109」加上小一點的葉子。

❸ 為了讓一開始就有的葉子看起來在近前側，用更深的綠色色鉛筆②「264」描輪廓強調。如此將背景的葉子從外側到內側畫得更小更淡，就會變成具有遠近感的成品。

🖌 漸層的好壞
由均勻的水分決定

❶ 用手掌滾動可塑橡皮擦，調整成細長狀，讓「13 呈現遠近感的技巧」描繪的色鉛筆的線條變淡（注意別讓紙破掉）。

❷❸❹ 用可塑橡皮擦在線條變淡的背景葉子部分，以⑧「mini Resable 圓頭筆 8 號」做的水筆均勻地鋪水。趁水未乾時使用「1.Jonbrian NO.1」、「3. 橄欖綠」，從淡色依序上顏料，在紙面上直接做漸層上色。這時，充分留下「1.Jonbrian NO.1」的顏色，隨著顏色變深，上色的面積變狹窄。

單色

1.Jonbrian NO.1 石

3. 橄欖綠 油

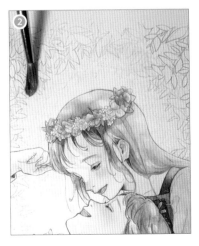

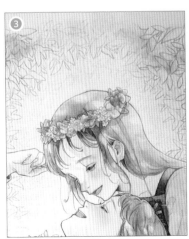

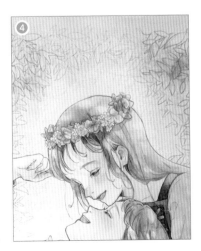

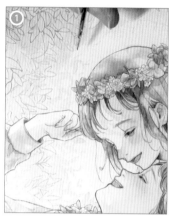

內側淡色，外側以深色完成

❶ 對背景上側的葉子細節著色。首先從內側葉子開始，使用溶得深一點的「1.Jonbrian NO.1」，塗色鉛筆的線條。

❷❸ 接著在正中間這層使用「4. 葉綠色」、「3. 橄欖綠」這2種顏色，隨機分別上色。

❹ 最外側的葉子用深一點的顏色讓它顯眼一些。在尖端加進「6. 朱砂色」添加紅色，呈現葉子的細微差異。

單色

1.Jonbrian NO.1 好

4. 葉綠色 好

3. 橄欖綠 好

6. 朱砂色 好

再從上面上色，擴大濃淡差異

❶ 用筆⑩「Resable SQ1 號」準備水筆。塗底完全乾掉之後，在背景上側的葉子整體均勻地鋪水。從水上面先在外側上方用同一支筆上「13. 鼠尾草綠」。為了利用水的滲透，這個作業要趁沾濕時進行。

❷❸ 以背景的葉子外側為主加深顏色。藉此與內側的亮度產生差異，再添縱深感。最後用吹風機吹乾，讓整體變沉穩。

單色

13. 鼠尾草綠

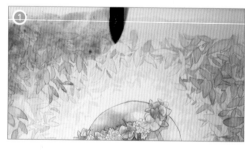

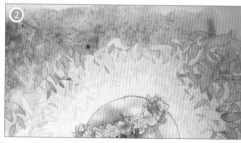

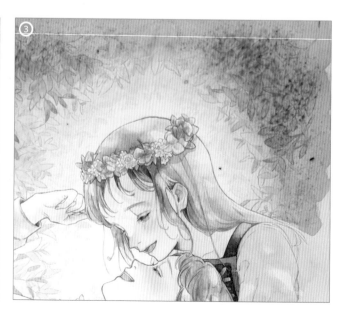

✎ 用線條強調想要引人注目的地方

混色

❶❷在背景上側的葉子中，使用袖珍筆⑤「Interlon2/0 號」，以「13. 鼠尾草綠」+「9. 燒焦琥珀色」描摹想呈現在近景側的輪廓。這樣一來，葉子的濃淡差異更大，會變成深色的部分看起來更靠前，淡色的在更遠處。

13. 鼠尾草綠 🟢
+9. 燒焦琥珀色 🟠

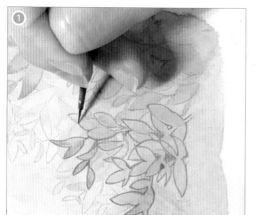

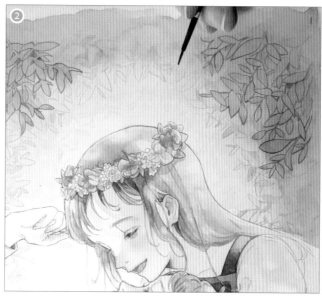

15 色鉛筆與水彩的相乘效果　　使用色鉛筆精準地追加顏色

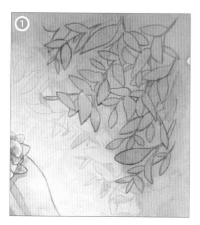

✎ 局部上色時
很便利的色鉛筆

混色

13. 鼠尾草綠 🟢
+9. 燒焦琥珀色 🟠

單色

3. 橄欖綠 🟢

❶❷在「14 背景的草上色」強調的地方再添加顏色。使用「13. 鼠尾草綠」+「9. 燒焦琥珀色」、「3. 橄欖綠」這2種顏色，只對背景外側的葉子用袖珍筆⑤「Interlon2/0 號」隨機著色。

❸用①的色鉛筆「168」在花冠、花飾和鬱金香的葉子等，背景上側以外的綠色部分添加深度。

❹使用橙色的③「109」，強調灑落的陽光。在整幅圖中透過陽光灑落的反射，塗白想要留下的部分的周圍，用橙色包圍般淡淡地上色。

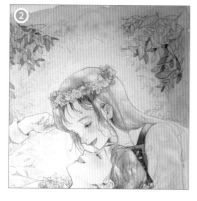

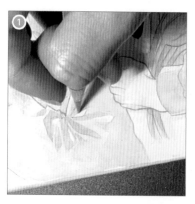

使用褐色色鉛筆，用輕柔的筆觸描線

❶如衣服的皺褶等，水彩沒有畫出來的細微部分的線條畫，用褐色鉛筆④「180」加上去。以輕柔的筆觸完成，不要變得太深。

❷在影子最深的地面和設置部分添加褐色線條時，以用力一點的筆觸畫得深一點。

❸使用可塑橡皮擦調整色鉛筆的顏色。連續輕輕拍打，不要損傷水彩部分，用輕柔的筆觸擦掉。

❹頭髮和耳朵等，其他細節也用相同顏色加上線條完成。

17 濺彩　　顏料的粒子濺到紙面上描繪

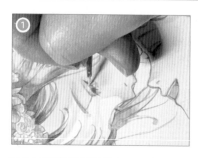

濺彩一定要在乾燥的狀態下進行

❶❷❸使用⑤「Interlon2/0 號」，用⑪的白色在瞳孔、嘴巴、頭髮、草等加上細點和線條。如果要完成更加閃閃發亮的印象，尤其在深色部分上白色更有效果。

❹⑦「ARRON2 號」浸在白色中，使用尺等輕輕拍打濺彩。由於紙面若是濕的就會滲入，所以在乾燥的狀態下進行吧！

POINT
── 濺彩的注意之處 ──

在臉部和手部等不想濺到白色的地方，事先放上衛生紙等遮起來。

第 5 章

專訪

最終章是負責本書解說的夏目檸檬老師的專訪。
在數位插畫成為主流的現在，才該畫水彩畫的理由、對透明水彩的
堅持，或是喜歡的繪畫用具與主題等，想要挑戰透明水彩的人可以
聽到許多在意的資訊喔！

夏目檸檬　專訪

請告訴我們您開始作畫的時期和原因。

我記得從年紀還很小，差不多要上幼稚園的時候就開始拿蠟筆畫畫。我的父母也很喜歡畫圖，因此我也受到他們的影響。

您是何時開始用水彩作畫的呢？

Twitter 在我高中 2 年級時才剛推出，Sitry 這位插畫家在募集參加展覽會的插畫。因為是我喜歡的插畫家，所以我也想畫畫看，不過能使用的繪畫用具只有水彩顏料和水彩筆。雖然現在我也會畫數位插畫，不過當時在中學時代，我挑戰用繪圖板作畫剛遭遇挫折，因此只能選擇傳統手繪插畫。從那時起，直到現在我主要是用水彩作畫。

您成為商業插畫家的契機是什麼呢？

就讀專門學校時，因緣際會之下《SS》的編輯看了我的畫。雖然是以 2 年級生為對象，不過那時還是 1 年級生的我也去拜託了，因為這個契機，我得到了繪製插畫的工作。

有哪位插畫家、創作者對你造成影響呢？

就是以《驅魔少年》等作品為人所知的漫畫家星野桂老師呢。我很喜歡那種哥德風格的畫風和描繪的密度。專門學校時期我沉迷於復古畫風，其中我最喜歡中原淳一先生。耽美的女性實在是太美了。

您喜歡的繪畫用具、工具是什麼？

畫水彩畫時，我一直使用好賓的顏料。就是 108 色全色組呢。遮蓋液的話，我試用了 Schmincke，好用到讓我覺得「就是這個！」我非常喜歡。它易溶於水，幾乎像顏料一樣連細節部分都可以塗。

關於傳統手繪和數位繪圖，請分別說說您的想法。

雖然我是用水彩開始畫插畫，不過在遊戲公司工作約 4 年時間都是以數位方式畫插畫。兩者的差別是，雖然傳統手繪插畫從上面疊色後會逐漸變暗，不過數位插畫疊加圖層效果後會越來越亮，可以表現光。特性完全相反呢。雖然傳統手繪插畫花的時間是數位繪圖的好幾倍，可是它具有僅此一件作品的魅力。而且在展覽會看到實物，會有一種只有傳統手繪才有的溫暖與質感。
雖然我畫數位插畫的機會也很多，不過一開始能在傳統手繪學到混色與色彩的技巧，我覺得以插畫家來說是非常棒的經驗。

您有畫起來覺得很開心的主題，或是喜歡的主題嗎？

描繪臉部很開心呢！尤其是眼睛。我會留意表現出吸引觀看者目光的眼睛。當然也會注意焦點要對在一起，不過描繪時我特別在意睫毛的影子，或視線的方向。
如果是人以外，我也喜歡蝴蝶，而且經常描繪……不過其實我討厭昆蟲（笑）。
可是，我會去搜尋蝴蝶的照片，要是有喜歡的蝴蝶，我就會整理成資料夾作為參考資料。蝴蝶的那種……不穩定感，我非常喜歡。牠很漂亮，作為主題有種獨特的氣氛呢。

畫水彩畫時，您會注意哪些事？

「和水好好相處」。我想不僅限於我，乾燥的時機等等，水的管理在畫水彩畫時非常重要。描繪蝴蝶等時候，做出水彩風格的滲透後，要用點畫法表現翅膀的質感。
還有，我經常讓圖畫變深……一般而言，有不少人覺得透明水彩「顏色都會變淡！」不過我反而常常塗得太深。因此，我會疊上淡色呈現立體感。要是變得太深，顏料會變成結塊，或者顏色會變髒，因此我會注意。

配色時您會注意哪些重點嗎？

雖然我使用的顏色很多，不過不管是暖色還是冷色，我會注意統一色系。並且在想要引人注目的地方，選擇作為強調重點的顏色。在這次描繪的圖畫中，第 1 章的「ennui」背景的紅色很強烈，因此以紅色為主角，除此之外挑選降低色調的顏色。我以藍色作為強調重點，並且女用襯衫有白色蕾絲，變成不會太突出的顏色。
第 3 章「交涉」是以復古氣氛為主題。復古類縱使使用許多顏色也容易統一，因此我用了很多種顏色。可是，強調重點是紅色呢。我很重視紅色，會挑選顏色讓色調統一。

不只繪畫，今後您有想要挑戰什麼事物嗎？

雖然還不到發表階段，不過我正在挑戰許多新事物。不只繪畫，我對漫畫和繪本也很有興趣。有故事的連作插畫等，我也想嘗試看看呢……！

最後，請對本書讀者說幾句話。

不論傳統手繪或數位繪圖，若不多多練習，繪圖功力就不會進步。兩者都具有充滿魅力的特性，請一定要去發掘。並且把畫好的圖不斷拿到社群網站上投稿，不論結果是提升幹勁或是覺得不甘心，都要樂在其中！

簡介

專門學校畢業後，進入遊戲公司成為插畫家。之後成為自由插畫家展開活動。
在《SS》描繪封面、連載繪畫材料製作，2019 年發售初畫集《檸香：夏目檸檬初畫集》合作企劃好賓 夏目檸檬聯名 12 色透明水彩顏料組等。從事小說封面、遊戲角色設計與個體插畫等，不分傳統手繪、數位繪圖展開活動。

TITLE

透明水彩打造魅力動漫角色

STAFF

出版	瑞昇文化事業股份有限公司
作者	夏目檸檬
協作	優子鈴　芦屋真木
譯者	蘇聖翔

創辦人 / 董事長	駱東墻
CEO / 行銷	陳冠偉
總編輯	郭湘齡
責任編輯	張聿雯
文字編輯	徐承義
美術編輯	謝彥如
國際版權	駱念德　張聿雯

排版	曾兆珩
製版	印研科技有限公司
印刷	龍岡數位文化股份有限公司

法律顧問	立勤國際法律事務所　黃沛聲律師
戶名	瑞昇文化事業股份有限公司
劃撥帳號	19598343
地址	新北市中和區景平路464巷2弄1-4號
電話	(02)2945-3191
傳真	(02)2945-3190
網址	www.rising-books.com.tw
Mail	deepblue@rising-books.com.tw

初版日期	2024年2月
定價	420元

ORIGINAL JAPANESE EDITION STAFF

編集	GENET
ブックデザイン	斎藤 未希
DTP	下鳥 怜奈、西河 璃子
企画・編集	坂 あまね（GENET）、松田 孝宏
	江藤 亜由美（graphicworks）
	平井 太郎
	古田 由香里（マイナビ出版）

國家圖書館出版品預行編目資料

透明水彩打造魅力動漫角色/夏目檸檬著；蘇
聖翔譯. -- 初版. -- 新北市：瑞昇文化事業股
份有限公司, 2024.02
144面 ;18.2x25.7公分
ISBN 978-986-401-702-7(平裝)

1.CST: 水彩畫 2.CST: 繪畫技法

948.4　　　　　　　　　　113000785